数字影视后期制作

第二版

黄卓 李晶晶 主编

·北京·

内容简介

本书主要由四个模块组成。模块一介绍了数字影视后期制作就职岗位、职业认知能力与职业素质要求等，从职业规划角度指出后期制作的岗位特点；模块二以软件Premiere为主要使用工具、剪辑为主要技术目标，编写了宣传片片头——沈阳城市、商业宣传片——集装箱小镇和电子相册——醉美黄山等内容；模块三以软件After Effects为主要使用工具、特效制作为主要技术目标，讲解了视频片头——庄河游、公益广告片——关注残障儿童的健康成长与公益宣传片——责任三个完整任务的制作过程；模块四是Premiere、After Effects两个后期合成软件的综合使用，通过制作社会主义核心价值观宣传片，体现了两个软件的相容性，是数字影视后期制作的终极合成篇。全书图文结合，具有较强的操作性和实用性，较好地培养了学生的文化自信、诚信精神和社会责任感。

本书可作为高职高专数字媒体艺术设计、动漫设计、摄影与摄像艺术等相关专业项目化教学改革教材，也可作为有一定数字影视后期制作软件基础的爱好者及从业者的实践技能进阶用书。

图书在版编目（CIP）数据

数字影视后期制作/黄卓，李晶晶主编．—2版．—北京：化学工业出版社，2021.6（2025.2重印）
"十二五"职业教育国家规划教材
ISBN 978-7-122-39008-0

Ⅰ.①数⋯ Ⅱ.①黄⋯②李⋯ Ⅲ.①电影-后期制作（节目）-视频编辑软件-职业教育-教材②电视-后期制作（节目）-视频编辑软件-职业教育-教材 Ⅳ.①J932-39

中国版本图书馆CIP数据核字（2021）第076085号

责任编辑：李彦玲　　　　　　　　　　　　文字编辑：吴江玲
责任校对：王素芹　　　　　　　　　　　　装帧设计：王晓宇

出版发行：化学工业出版社（北京市东城区青年湖南街13号　邮政编码100011）
印　　装：北京瑞禾彩色印刷有限公司
787mm×1092mm　1/16　印张8¼　字数186千字　2025年2月北京第2版第6次印刷

购书咨询：010-64518888　　　　　　　　售后服务：010-64518899
网　　址：http://www.cip.com.cn
凡购买本书，如有缺损质量问题，本社销售中心负责调换。

定　　价：49.80元　　　　　　　　　　　　　　　　　　　　版权所有　违者必究

前言 PREFACE

我们所处的时代是科技飞速发展的时代,而科技进步是媒体发展的前提。计算机技术的发展、大数据的广泛应用,促使基于计算机技术的数字影视制作系统的产生和普及。在影视媒体领域里,人们彻底摆脱了古老的胶片、录影带,对于影视的剪辑、裁切、特效制作,也逐渐揭开了其神秘面纱。新媒体随着人们的智慧和创意进入了新的发展阶段。而随着数字非线性编辑系统在电影和电视制作领域的广泛使用,人们对后期制作岗位的技能即对影视画面合成与特技特效制作质量的要求也越来越高。这就需要我们的专业教学提高标准,改革专业人才培养模式和教学模式,使学习者达到行业岗位的职业标准,满足技术需求。

工作室制教学模式是以项目为中心,以课程为主导,以设计成果为载体的教学模式。

本书就是在工作室制教学模式下适用的、以任务为导向的教材。第一版出版后应用时,指导学生完成完整的项目(任务),对专业知识体系也会有更清晰的认识,使得人才培养的实际效果更加接近社会行业的实际情况,更好地做到与行业、产业无缝接轨,受到广泛好评。本书在第一版的基础上进行了修订,与第一版相比,更具特色和优势:一是加入了"知识点链接"环节,配合视频语音讲解,使各知识点可以更加清晰地呈现;二是践行党的二十大精神,加入课程思政的内容,例如最后一个大任务"制作社会主义核心价值观宣传片",更是融入了社会主义核心价值观的内容,在专业技能传授的同时,更好地培养了学生的文化自信、诚信精神和社会责任感,提高学生的综合素质。

本书根据数字影视后期制作所涵盖的内容,划分为四个模块,分

别是数字影视后期制作职业规划篇、数字影视后期制作 Premiere 剪辑篇、数字影视后期制作 After Effects 特效篇、数字影视后期制作 Premiere+After Effects 综合应用篇。每个模块包括若干个完整任务，每个任务由任务说明、任务分析、任务实施三个部分组成。学习者在明确了学习目标后，带着问题进入领任务阶段，根据任务背景和任务要求，在分析过程中根据任务特点找到任务的解决方案，由解决方案得出任务故事板，经过任务实施，最终完成任务。在完成任务的过程中，学习者亲身体验了数字影视后期制作的整个流程，加强了其自身的专业技术和职业素质。

本书由辽宁经济职业技术学院的黄卓、李晶晶主编，辽宁经济职业技术学院的周汀、米展弘、王执瑶和沈阳乐康文化传媒有限公司的徐红霞参与编写。模块一由黄卓完成；模块二、模块三由黄卓、李晶晶共同完成，周汀提供案例制作方案；模块四由李晶晶完成，米展弘、王执瑶收集素材，并参与编写方案的制定，徐红霞也参与了模块四的素材收集工作。

尽管我们在本书的特色建设方面做了很多努力，但书中难免会有不完善之处，恳请各位读者在使用的过程中给予批评指正。

编者

2021 年 4 月

目录 CONTENTS

模块一　数字影视后期制作职业规划篇　　/ 001

　　知识点一　就职岗位　002

　　知识点二　职业认知能力与职业素质要求　003

　　知识点三　数字影视特效制作职业技能等级标准　005

模块二　数字影视后期制作Premiere剪辑篇　　/ 006

任务一　了解非线性编辑技术　/ 007

　　知识点一　非线性编辑的发展概况　007

　　知识点二　线性编辑与非线性编辑的区别　008

　　知识点三　蒙太奇、镜头与运动　010

　　知识点四　非线性编辑的工作流程　011

任务二　制作宣传片片头——沈阳城市　/ 011

　　一、任务说明　/ 012

　　二、任务分析　/ 013

　　三、任务实施　/ 014

任务三　制作商业宣传片——集装箱小镇　/ 021

　　一、任务说明　/ 021

　　二、任务分析　/ 023

　　三、任务实施　/ 023

任务四　制作电子相册——醉美黄山　/ 035

　　一、任务说明　/ 036

　　二、任务分析　/ 036

　　三、任务实施　/ 039

模块三　数字影视后期制作 After Effects 特效篇　　　　／058

任务一　了解数字影视后期制作的工作流程　／059

　　知识点一　流程的概念　059

　　知识点二　流程的意义　059

　　知识点三　商业影视后期制作工作流程　060

　　知识点四　商业 MG 动画制作工作流程　060

　　知识点五　After Effects 软件工作流程　061

任务二　制作视频片头——庄河游　／062

　　一、任务说明　／063

　　二、任务分析　／063

　　三、任务实施　／065

任务三　制作公益广告片——关注残障儿童的健康成长　／077

　　一、任务说明　／077

　　二、任务分析　／078

　　三、任务实施　／080

任务四　制作公益宣传片——责任　／095

　　一、任务说明　／095

　　二、任务分析　／096

　　三、任务实施　／097

模块四　数字影视后期制作 Premiere+After Effects 综合应用篇　　　　／111

任务　制作社会主义核心价值观宣传片　／112

　　一、任务说明　／112

　　二、任务分析　／112

　　三、任务实施　／115

参考文献　　　　／126

模块一

数字影视后期制作职业规划篇

在未来几年内,影视制作作为全球最具发展潜力的朝阳产业之一,将越来越散发其特有的魅力,发挥其重要的作用,影视制作高端技术人才一直呈现着供小于求的状况。当你翻开这本书,开始系统的学习之前,很有必要思考下面几个问题。

① 什么是数字影视后期制作?
② 和影视后期制作相关的岗位是什么?岗位需求量如何?
③ 有没有做好从事该岗位的心理准备?
④ 影视后期制作的职业素质要求有哪些?
……

当你思考了这些问题后,一旦做好了决定、选好了方向,就要全力以赴,在正式进入该行业之前做好一切准备工作,包括职业的认知能力和职业素质的培养。本模块意在为你介绍数字影视后期制作的实际现状和针对相关岗位的职业描述,帮助你更好地了解专业的发展前景和学习目的。

知识点一
就职岗位

影视媒体已经成为当前最为大众化、最具影响力的媒体形式之一。从好莱坞大片所创造的幻想世界到电视新闻所关注的生活实事，再到铺天盖地的电视广告，无一不深刻地影响着我们的生活。针对社会需求的分析，总结出以下几类需求量较大的就职岗位。

1. 电视台类（中央电视台、全国各地各级电视台等）

电视台一般都会设有剪辑师这个岗位，新闻节目、评论节目等的字幕、特效都是由剪辑师来完成的。剪辑师需要把摄像记者或者棚里的摄像师拍摄的影像素材，根据脚本的需要，进行剪切和重新拼接，并配上相应的字幕或背景音乐，或者配上另外制作的虚构片段（如电脑动画）。也就是说，剪辑师需要完成由素材到成片的整个工作流程。电视台里制作的这些节目通常每天或每周都要播出，属于常规型的节目，有大量的制作需求，所以也需要大量的后期制作人员。

2. 传媒广告公司类（为各地各级电视台服务的各大传媒广告制作公司）

通俗一点讲，传媒公司就是传播文化娱乐方面的公司，也就是通过各种媒体进行传播的公司，主要是提供信息、内容和服务的综合产业公司。很多综合类、娱乐类的电视节目都是外包给传媒公司制作的，因此，后期编辑也是传媒公司不可缺少的岗位之一。近几年来影视动画的数字化发展进程正在不断加快，大至国家盛世，小到身边的广告或宣传形式，现在都在采取数字影视动画作为表现形式，因此设计人员要负责传媒公司的节目的包装制作，并且需要承担公司安排的样片包装、宣传片等制作工作。

3. 影视公司类（各影视制作公司）

2012年，当金融危机席卷全球各个经济领域的时候，电影产业却迎来温暖的春天。由于国家政策的推动，影视文化行业蒸蒸日上。看过哈利·波特系列电影的观众都会为其精彩的视觉效果而震撼，这和英国大学的影视后期制作专业在全世界的闻名是分不开的；看过《阿凡达》的观众更是会被其宏大的场面、强大的特效制作所震撼；从国外到国内，2019年春节上映的《流浪地球》更是被称为国内科幻电影的里程碑，暴风雪中城市的残垣断壁、太空中的瑰丽景象，处处都向世界说明：中国的影视特效技术，已经进入了一个崭新阶段。随着国内电影、电视行业的发展，业界对影视人才的需求越来越大，影视后期制作从业人员供不应求；另一方面，由于我国与国际影视行业市场开始接轨，这就要求影视后期制作从业人员必须具备更加专业化的技术和更高的从业素养。

4. 网络视频类（各大门户网站、视频网站、播客类网站等）

目前，随着未来网民的个人价值观和网络行为特征日趋复杂化和多样化，网民的视频消

费结构也将呈现出多元化的特点。"互联网+"助推了网络视频市场的快速发展，我国网络视频产业链与主体不断丰富，也是在"互联网+"的助推下几乎做到了全民参与。"抖音""快手"等短视频软件纷纷走红，全民皆可参与短视频的拍摄制作，因此这些软件快速地流行开来。可以想象，如此大的潜在消费基数，自然会提供大量的影视后期制作岗位。

5. 电子商务类（各大电商类网站）

近年来互联网技术的不断发展以及居民可支配收入的稳定增长，使得线上购物成为我国网民不可或缺的消费渠道之一，网购用户规模稳定增长。数据显示，截至2019年上半年，我国网络购物用户规模达6.39亿，占网民整体的74.8%。其中手机网络购物用户规模达6.22亿，占手机网民的73.4%。随着物联网、大数据、新零售、云计算等概念的不断提出，我国网络购物市场将迎来较大的变革，产品介绍也将从静态的图片发展为动态的视频，全方位多元化展示产品信息，视频拍摄和剪辑制作将成为热门岗位。

6. 婚庆类（婚庆公司、影楼、个性写真工作室等服务企业）

如今，随着经济的不断发展，婚庆服务成为最受关注的行业之一，有分析表示，婚庆市场规模达6000亿元，是一个横跨多个行业的大市场。同样在这个注重个性化、展现鲜明特色的时代，很多追求时尚的人都热衷于拍摄个性写真，所以特色鲜明的个性写真工作室也很受欢迎。

婚庆类的岗位包括婚礼录像、个性MTV拍摄、电子相册和光盘刻录等，这些工作起步都不高，经过适当的技能训练就可胜任，可以作为年轻朋友进入该行业的第一步。

7. 动漫游戏类（各大动漫、游戏设计开发公司）

以漫画、卡通、动画、游戏以及多媒体内容产品等为代表的动漫产业在全球经济中的地位迅速提高，逐步成为继软件产业之后的支柱产业。动漫产业具有消费群体广、市场需求大、产品生命周期长、附加值高等特点，属于资金密集型、科技密集型、知识密集型和劳动密集型的文化产业，在许多发达国家已经成为重要的支柱性产业。动漫的制作后期需要非线性编辑师根据分镜头剧本拍摄制作得到的原始画面和声音素材，依据导演总的创作意图和要求，密切结合文学剧本内容，对影视作品进行蒙太奇形象的塑造，并形成最终的动画影视艺术作品。

知识点二
职业认知能力与职业素质要求

职业能力是人们从事某种职业的多种能力的综合，它是在学习活动和职业活动中培养和发展起来的。培养职业认知能力是经济和工业发展到一定阶段提出现实要求的产物，其目标是要让学习者更好地理解工作世界的结构和要求，同时为这些学习者将来成为富有创造性的劳动者做好充分准备，以促进未来的经济和工业的发展。

职业素质是劳动者对社会职业了解与适应能力的一种综合体现，其主要表现在职业兴趣、职业能力、职业个性及职业情况等方面。一般说来，职业素质具有以下这些主要特征。

① 职业性。不同的职业，职业素质是不同的。对建筑工人的素质要求，不同于对护士职业的素质要求；对商业服务人员的素质要求，不同于对教师职业的素质要求。职业性是决定一个人职业生涯成败的关键因素，具有本职工作素质是每个人职业人生的必备因素。

② 稳定性。一个人的职业素质是在长期工作过程中日积月累形成的。它一旦形成，便产生相对的稳定性。比如，一位教师经过三年五载的教学生涯，就逐渐形成了怎样备课、怎样讲课、怎样热爱自己的学生、怎样为人师表等一系列教师职业素质，并保持相对的稳定。当然，随着继续学习、工作和环境的影响，这种素质还可继续提高。

③ 内在性。职业从业人员在长期的职业活动中，经过学习、认识和亲身体验，觉得怎样做是对的、怎样做是不对的。这样，有意识地内化、积淀和升华的这一心理品质，就是职业素质的内在性。我们常说："把这件事交给小张师傅去做，有把握，请放心。"人们之所以放心他，就是因为他的内在素质好。

④ 整体性。一个从业人员的职业素质是和他整个素质有关的。我们说某某同志职业素质好，不仅指他的思想政治素质、职业道德素质好，而且还包括他的科学文化素质、专业技能素质好，甚至还包括身体素质好和心理素质好。一个从业人员，虽然思想道德素质好，但科学文化素质、专业技能素质差，就不能说这个人整体素质好。相反，一个从业人员的科学文化素质、专业技能素质都不错，但思想道德素质比较差，同样，我们也不能说这个人整体素质好。所以，职业素质的一个很重要的特点就是整体性。

⑤ 发展性。一个人的素质是通过教育、自身社会实践和社会影响逐步形成的，它具有相对性和稳定性。但是，随着社会发展对人们不断提出新要求，人们为了更好地适应、满足、促进社会的发展的需要，总是不断地提高自己的素质，所以，素质具有发展性。

数字影视后期制作属于文化艺术类职业，从业者往往表现出观察力强、富有想象力的特点。在强调艺术创新的过程中，他们追求鲜明的艺术个性，讲求艺术个性的积累，他们善于以独特的视角生活，对社会的观察往往比较细致，所需职业素质如表1-1-1所示。

表1-1-1　数字影视后期制作职业素质标准

职业素质		基本标准
综合素质	政治素质	热爱社会主义祖国，拥护中国共产党领导，遵纪守法，有正确的人生观、价值观、道德观和法制观
	身体素质	身体健康，具有完成本职工作的体能与精力
	心理素质	心理健康，思维敏捷，具有较强的抗压能力
职业态度	道德品质	品德高尚，具有良好的行为规范，爱岗、踏实的工作态度和敬业精神，良好的职业道德和法律观念
	遵章守纪	遵守国家相关的设计标准、规范，保障知识产权

续表

职业素质		基本标准
职业态度	市场意识	具有市场意识，不断对大众需求进行详细的调查研究，了解市场的各种信息，重视大众需求的多样性
	团队协作	具有良好的团队精神以及广泛、深入的交流与协作能力
知识能力	美术基础	掌握一定的美术设计理论，色彩、构成、图案设计等美术基本知识
	软件基础	掌握计算机系统操作以及本专业需要的计算机软件（Photoshop、Illustrator、Premiere、After Effects 等）基本使用知识
	文字基础	能够按照要求和行业规范，整理或者编辑材料
专业能力	设计能力	具备良好的审美和完善的影视编辑能力
	表现能力	具备综合的影视编辑表现能力
	创新能力	具备独特的创新思维能力
	协调能力	具备独立完成项目编辑的控制与协调能力
社会能力	语言能力	具备清晰表达影视编辑作品设计意图的语言能力
	沟通能力	具备良好的与人沟通能力
发展能力	自学能力	具备在实践中不断积累、不断完善的自学能力，以形成具有个人风格的设计思维方法和较高的艺术素养
	创造能力	具备把设计理论与实际项目有机结合起来的创造能力，不断激发自己可持续发展的潜能，与时俱进

知识点三
数字影视特效制作职业技能等级标准

为深入贯彻《国家职业教育改革实施方案》和教育部办公厅等三部门联合印发的《关于推进1+X证书制度试点工作的指导意见》教职成厅函等相关文件精神，有效开展"1+X"数字影视特效制作职业技能等级证书的相关工作，出台了数字影视特效制作职业技能等级标准。

标准中提出了关于数字影视后期制作的相关内容：

1. **数字影视合成**：将不同的实拍数字影像素材或CG制作的数字影像素材的不同部分通过合成技术融合到一个画面中，并跟踪、调整、修饰，使之达到以假乱真的真实感。

2. **数字影视抠像**：通过键位等手段，将数字影像中的某些前景元素提取出来，以用来在合成中融合到其他画面中去。

模块二

数字影视后期制作
Premiere剪辑篇

导读

 Premiere也是Adobe公司生产的一种基于非线性编辑设备的剪辑软件，用于视频段落的组合和拼接，广泛应用于电视台、广告制作、影视后期制作等领域，有较好的兼容性，且可以与Adobe公司推出的其他软件相互协作。Premiere提供了采集、剪辑、调色、美化音频、字幕添加、输出的一整套流程，并和其他Adobe软件高效集成，足以完成在编辑、制作、工作流程上遇到的所有挑战，满足创建高质量作品的要求。

 本部分为数字影视后期制作的剪辑篇，以软件Premiere的应用为主，设置了以下三个层次分明、制作精美、画面效果佳的设计任务：制作宣传片片头——沈阳城市（以制作动画、剪辑为主）、制作商业宣传片——集装箱小镇（以特效转场效果为主）、制作电子相册——醉美黄山（以制作字幕、添加特效为主），展现了Premiere软件的易操作性和完美剪辑制作功能。

任务一

了解非线性编辑技术

 任务目标

① 了解非线性编辑技术。
② 了解线性编辑与非线性编辑的工作原理及区别。
③ 掌握非线性编辑技术的专业术语。
④ 熟悉非线性编辑的工作流程。

随着计算机网络技术和多媒体技术的发展，高科技的力量促使影像创作产生了翻天覆地的变化。数字编辑技术应用创造出许多传统技术所不能实现的视觉奇观。数字编辑技术与数字图像处理技术完美融合，使得合成影像作品的效果比用传统技术制作而成的作品的效果更为精美、更加绚丽多彩，一场全新的视觉盛宴拉开帷幕。

数字编辑技术一词越来越被大家所熟悉，那么什么是数字编辑技术呢？数字编辑技术也就是我们常说的非线性编辑技术。非线性编辑是相对传统以时间顺序进行线性编辑而言的。传统线性视频编辑是按照信息记录顺序，从卡带中重放视频数据来进行编辑，需要很多的外部设备配合，工作流程十分复杂。非线性编辑是指对视频或音频素材通过计算机存取的方式剪辑、进行数字化制作，可以按照各种顺序重新排列、替换、增加、删除、修改影像数据。对素材的调用也是瞬间实现，不用反复地在卡带上寻找标记，具有快捷、随机的特性。素材只要上传一次就可以，无论进行多少次的编辑，信号质量始终不会降低，所以既节省了设备、人力，又提高了工作效率。非线性编辑技术已经成为影视后期制作过程中的主流技术方法。

知识点一
非线性编辑的发展概况

20世纪后期，科技的迅猛发展给计算机科技注入强大的推动力。计算机性能的大幅度

提高以及数据压缩技术的进步使计算机具备了多媒体信息处理的能力。计算机多媒体技术使计算机不仅仅从事计算，它还可以打破以往媒介信息的界限，通过音视频信号的数字化对文字、图形、声音、图像和视频等进行更深入的综合处理，使得利用计算机平台来进行后期编辑成为现实。从而，以动画影像为主要载体的媒体视觉艺术有了一种全新的制作方法和呈现方式。

非线性编辑系统的出现与发展，使非线性编辑技术获得了长足的发展。数字视频压缩技术水平的提高，使压缩活动图像信息的容量得到大大提升。这保证了能够在计算机平台上进行视频的处理，与此同时，影视节目的编辑又承担了一项非常重要的工作内容——特技和合成。非线性编辑系统一方面使影视编辑的技术含量增加，越来越"专业化"。早期的视觉特技和合成镜头大多是通过模型制作、特技摄影、光学合成等传统手段来完成的，主要在拍摄阶段和洗印过程中完成。现在数字非线性编辑系统的使用为特技、合成制作提供了更多更好的手段，也使许多过去必须使用模型和摄影手段完成的特技可以通过计算机制作完成。另一方面它也使影视制作更为简便，越来越"大众化"。随着家庭或个人使用计算机能力的提升和计算机使用的普及，就目前的计算机配置来讲，一台个人计算机加装了采集卡，再配合编辑软件，就可以将录制的DV制作成一部部感人至深的数字作品，成为抒发情怀、审视社会、挥洒想象的新手段。

目前非线性编辑已经成为电视节目编辑的主要方式，由于其数字化的记录方式、强大的兼容性、相对较少的投资等特点，使其被广泛应用，多用于大型文艺晚会、电视杂志型节目，以及电视、电视剧片头或宣传片的制作。

网络化与产业化是现今非线性编辑系统发展的一个大趋势。多个非线性编辑系统通过网线联网后可以成为一个独立的资源平台，方便传输数码视频，这不仅能起到资源共享的作用，还能为音像资料的保存工作节约相当大的成本。现在许多传媒公司、电视台在节目制作、播出时，通过非线性编辑技术，已经实现了无磁带编辑和无母带播出。非线性编辑系统可充分利用网络将大量的视频素材有偿提供给电视制作公司和个人，通过网络发挥其更大的作用。同时通过互联网，这一"数字视频平台"还能拥有大量的客户，以进行网络销售；还可利用网络上的计算机协同创作，对于数码视频资源的管理、查询更是易如反掌。现在在国外已经有个人投资运用非线性编辑技术组建"数字视频网络平台"，前景非常广阔。

知识点二
线性编辑与非线性编辑的区别

1.线性编辑

在传统的线性编辑中，对视频素材的编辑主要是在编辑机系统上进行的，编辑人员在放像机上重放磁带上已经录好的影像素材，并选择一段合适的素材打点，把它记录到录像机中

的磁带上，然后在放像机上找下一个镜头打点、记录，就这样反复播放和录制，直到把所有合适的素材按照需要全部以线性方式记录下来。常使用组合编辑将素材顺序编辑成新的连续画面，然后再以插入编辑的方式对某一段进行同样长度的替换。但要想删除、缩短、加长中间的某一段就不可能了，除非将那一段以后的画面抹去重录，这是电视节目的传统编辑方式。

2.非线性编辑

非线性编辑借助计算机来进行数字化制作，几乎所有的工作都在计算机中完成，不再需要那么多的外部设备，对素材的调用也是瞬间实现的，不用反反复复在磁带上寻找，突破以单一的时间顺序编辑的限制，可以按各种顺序排列，具有快捷简便、随机的特性。它具有编辑方式非线性、信号处理数字化和素材随机存取三大特点。非线性编辑只要上传一次就可以多次编辑，信号质量始终不会变低，并可选取任意的时间点加入各种特技效果，有效地节省了设备、人力，效率也大大提高。非线性编辑需要专业的编辑软件、硬件，现在绝大多数的电视、电影制作机构都采用了非线性编辑系统。

在非线性编辑中，所有的素材都是用数字格式存储的，每个文件都有其格式数据，通过存放的位置可以进行实时编辑和调用。素材文件不仅资源丰富，兼容性也好，而且不同的格式都可以在非线性编辑中使用，大大丰富了非线性编辑素材的选择范围。非线性编辑的实现需要软件和硬件的共同支持。非线性编辑系统是通过计算机实现的，它是计算机数字技术发展的成果。非线性编辑系统主要由非线性编辑软件、二维动画软件、三维动画软件、图像处理软件和音频处理软件等外围软件构成。其技术核心是将视频信息作为数字信息进行处理，其载体以计算机为核心、以数字技术为基础，使编辑制作进入了数字化时代。随着计算机硬件性能的提高，视频编辑处理对专用器件的依赖越来越小，软件的作用则更加突出。这样不但节约成本，而且操作更方便、制作更快捷。

与传统线性编辑方式相比较，非线性编辑系统具有信号质量高、制作水平高、节约资源等方面的优越性。使用传统的录像带编辑节目，素材磁带要磨损多次，而且机械磨损也是不可弥补的。为了制作理想的特技效果就需要翻版创作，而每翻版一次，就会造成一次信号的损失。有时候为了保证质量不得不放弃一些很好的艺术构思和处理手法。而在非线性编辑系统中，无论如何处理或者编辑这些缺陷都是不存在的。不管拷贝多少次，信号质量都是始终如一的。至于信号的压缩与解压缩编码所造成的一些质量损失，与"翻版"相比损失是很小的。制作一个十来分钟的节目，线性编辑往往要面对长达四五十分钟的素材带反复进行审阅比较，然后将所选择的镜头编辑组接，并进行必要的转场、特技处理。这其中包含大量的机械性重复劳动。应用非线性编辑技术，大量的素材都存储在硬盘上，可以随时调用，不必费时费力地逐帧寻找。素材的搜索极其容易，不用像传统的编辑机那样来回倒带。用鼠标拖动一下滑块，就能在瞬间找到需要的那一帧画面，搜索、打点易如反掌。整个编辑过程就像文字处理一样，既灵活又方便。同时，花样翻新、可自由组合的特技方式，使制作的节目丰富多彩，将制作水平提高到了一个新的层次。

知识点三
蒙太奇、镜头与运动

1.蒙太奇

蒙太奇是影视构成形式和构成方法的总称，是影视艺术的重要手段。正是因为有了蒙太奇，影视才从机械的记录转变为创造性的艺术。蒙太奇一词原是法语Montage的译音，是一个建筑学上的术语，意为构成、装配，引申在电影方面，指影片的剪辑和组合。导演和剪辑师依照情节的发展和观众注意及关心的程度，将一系列镜头画面及对白、音乐、音响等合乎逻辑地、有节奏地连接起来，使观众得到一个明确、生动的印象或感觉，从而使他们正确地了解事情的发展。

蒙太奇是一种能符合人观察客观世界时的体验和内心映像的表现手段。作为一种表现客观世界的方法，它基本的心理依据是重现了人们在环境中对注意力的转移而依次接触影像的内心过程，以及当两个或两个以上的现象在我们面前联系起来时，必然会产生按照一般的逻辑发生的联想活动。这种过程和活动是有规律的，蒙太奇正是依据这样的一种规律形成了能为大家理解和接受的电影艺术语言。

按照组接原则，分为叙事蒙太奇、表现蒙太奇、主题蒙太奇、镜头内部蒙太奇四大类。在影片剪辑制作中需要根据表现的需要进行选择使用。

2.镜头与运动

想让观众看到什么，想对观众说些什么，这些都必须通过镜头来实现。在影片编辑制作过程中，如何处理镜头与视觉效果是反映影片创作者的思想活动。一部影片是由若干个移动镜头和固定镜头构成的。移动镜头是指通过改变机位、镜头光轴或焦距进行拍摄的镜头，主要由拉、推、摇、移、跟以及多种运动形式结合使用的复合运动镜头；固定镜头则依被摄对象与摄影机之间不变的位置，因距离不同而分成特写、近景、中景、全景、大远景以及俯、仰等镜头。这些镜头只有当影片创作者按照人类观察生活、认识生活的逻辑来加以运用时，才有可能成为电影艺术语言的基本元素。

一个完整的运动镜头应该包括起幅、运动、落幅三部分。起幅是指运动镜头开始时的固定画面。画框不动，画面要有构图中心，实际上就是固定镜头。起幅应当有适当的时间长度，以便交代清楚画面内容。落幅是指镜头结束时的固定画面。落幅画面要求构图完整，镜头稳定。落幅也应当有一定的时间长度，从而完整地表达画面信息，给人以视觉终结的感觉，是整个镜头表现的重点，特别讲究画面的美感，犹如一个句子最后画上了句号。起幅、落幅画面的固定状态，十分必要又至关重要，它是相邻镜头之间进行正常组接的必要条件。运动镜头只有中间的部分在运动，拍摄时应注意把握镜头运动的速度，快慢要适当，尤其要注意保持速度均匀一致。运动镜头须必要、合理、适度、规范。起幅、运动、落幅都应当明确、合适、到位。这样在编辑的过程中就不会因为素材不佳的问题而带来对预想编辑效果的影响。

知识点四
非线性编辑的工作流程

任何非线性编辑的工作流程，都可以简单地看成是输入、编辑、输出这3个步骤。我们所讲述的软件主要是Premiere CS6，按照其使用流程主要分成如下5个步骤（图2-1-1）。

① 素材采集与输入：采集就是将模拟视频、音频信号转换成数字信号，存储到计算机中，或者将外部的数字视频存储到计算机中，成为可以处理的素材。输入主要是把素材放入编辑系统中，创建项目。

② 素材编辑：编辑就是设置素材的入点与出点，以选择最适合的部分，然后按时间顺序排列组接素材的过程。

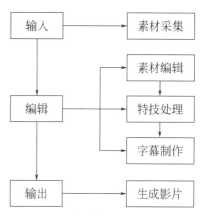

图 2-1-1　非线性编辑的工作流程

③ 特技处理：对于视频素材，特技处理包括转场、特效、合成叠加。对于音频素材，特技处理包括转场、特效。令人震撼的画面效果就是在这一过程中产生的。

④ 字幕制作：字幕是节目中非常重要的部分，它包括文字和图形两个方面。在非线性编辑技术中制作字幕很方便，几乎没有无法实现的效果，并且还有大量的模板可以选择。

⑤ 输出与生成：节目编辑完成后，就可以输出到硬盘空间，生成视频文件。视频格式可以根据需要进行设置。

制作宣传片片头——沈阳城市

 任务目标

本任务主要学习制作一部城市宣传影片，通过对素材的遴选和精剪、音频调试、综合运用各种转场特效和视频特效，并通过添加滤镜、调整参数等创建视频效果，最后通过输出、添加字幕和格式转换压缩成标准的MPEG或AVI（Audio Video Interleaved，音频视频交错格式）视频格式。

通过完成本任务，可以实现对宣传片制作的编辑。

 能力要求

① 熟悉基本参数设置。
② 熟悉视频精剪。
③ 掌握各种视频特效。
④ 掌握视频转场效果。

一、任务说明

1.任务背景

随着我国经济的飞速发展,城市建设也呈现出日新月异的新面貌。各个地区和城市都越来越重视自己的形象宣传与推介,而制作一部高质量的城市宣传片,不仅能提升城市的品位和影响力,而且也能吸引投资者的目光,促进本地区和城市经济的高速发展。

城市宣传片作为一种电视传媒形式和手段,首先以强烈的视觉冲击力和影像震撼力树立城市形象,概括性地展现一座城市的历史文化和地域文化特色,被称作是一个城市或地域宣传的视觉名片。

城市形象宣传片是一个城市的动感名片,用独特的视角,流畅的影视语言,精心梳理城市的文化脉络、历史渊源,穿越时空的屏障,将逝去的珍贵记忆与现实的成就重组,诠释城市的辉煌与美丽。

2.任务要求

① 媒介载体:电视、计算机;此宣传片在电视、计算机播出,在设计时用标准的NTSC(National Television Systems Committee,正交平衡调幅)制式,屏幕尺寸为1920px×1080px。
② 媒体性质:城市形象宣传片。
③ 宣传片主题:展示沈阳这座城市的山水之美、人文之美、发展之美。

 知识拓展

什么是宣传片?

宣传片是用制作电视、电影的表现手法对企业内部的各个层面有重点、有针对、有秩序地进行策划、拍摄、录音、剪辑、配音、配乐、合成输出制作成片,目的是为了声色并茂地凸显企业独特的风格面貌、彰显企业实力,让社会不同层面的人士对企业产生正面、良好的印象,从而建立对该企业的好感和信任度,并信赖该企业的产品或服务。宣传片从其目的和宣传方式不同的角度来分,可以分为企业宣传片、产品宣传片、公益宣传片、电视宣传片、招商宣传片。

二、任务分析

该宣传片的脚本如下。

序号	画面	镜 头	内容	时间
1		广角拍摄	画面开始 飞鸟飞入镜头 文字渐入	5秒
2		公园人群 长焦大光圈	展现城市人文画面和谐	5秒
3		地铁人群 地铁上扶栏杆 手部特写镜头	忙碌的人群 人们各司其职	5秒
4		道路车流 人行街道人流	城市的喧嚣忙碌	5秒
5		穿插各类人文镜头 大广角航拍	唯美镜头展示城市的繁华富强	28秒
6		"沈阳城市"文字浮现	最后文字落幕与片头呼应	4秒

三、任务实施

步骤 1　建立项目

① 启动软件 Adobe Premiere ProCC 2018 中文版。

② 单击【文件】>【新建】>【项目】，如图 2-2-1 所示，弹出对话框，将项目名称改为"沈阳城市"，点击【确定】。

图 2-2-1　新建项目设置

③ 单击【文件】>【导入】，弹出对话框，选择素材所在的文件夹，框选文件夹内的所有素材，单击【打开】，将素材导入项目窗口，如图 2-2-2 所示。

图 2-2-2　导入素材

④ 在项目窗口中，将名称为"素材2"的视频拖曳至时间轴上，如图 2-2-3 所示。

图 2-2-3 编辑素材

⑤ 点击【文件】>【新建】>【旧版标题】，如图2-2-4所示。

弹出新建字幕对话框，参数设置使用默认设置即可，点击【确定】，如图2-2-5所示。

图 2-2-4 进入旧版标题界面

图 2-2-5 新建字幕

⑥ 在弹出的旧版标题编辑框中，单击竖排文字工具，如图2-2-6所示。

⑦ 单击旧版标题编辑框，输入"沈阳城市"，文字位置如图2-2-7所示。

图 2-2-6 使用文字工具

图 2-2-7 输入文字

⑧ 在文字编辑工具中，将字体修改为方正字迹·吕建德字体，如图2-2-8所示。

图2-2-8 修改字体

⑨ 在旧版标题编辑框中，将字体大小调整为185，如图2-2-9所示。

图2-2-9 调整字体大小

⑩ 在旧版标题属性栏中，打开阴影效果，单击颜色效果，使用颜色拾色器将阴影颜色设置为黑色。具体参数设置如下：不透明度为100、角度为135、距离为12、大小为0、扩展为30，如图2-2-10所示。

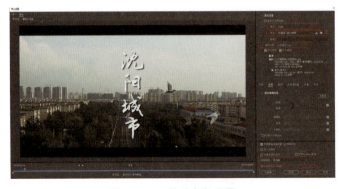

图2-2-10 效果参数设置

步骤 2 编辑文字

① 在项目窗口中,找到新建好的旧版标题,如图2-2-11所示。

图 2-2-11 选中素材

② 将新建好的旧版标题拖曳至时间轴V2轨道上,并与素材2进行叠加,如图2-2-12所示。

图 2-2-12 剪辑素材

③ 选中时间轴上的字幕,打开效果控件面板,将时间指示器移动至字幕的第一帧处,如图2-2-13所示。

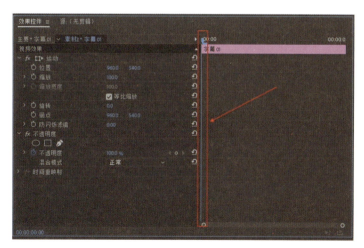

图 2-2-13 加入效果

找到不透明度效果，单击不透明度效果前的码表，将不透明度效果数值调整为0，将时间指示器拖动至3秒处，将不透明度效果数值修改为100，完成字幕出现的关键帧添加，如图2-2-14所示。

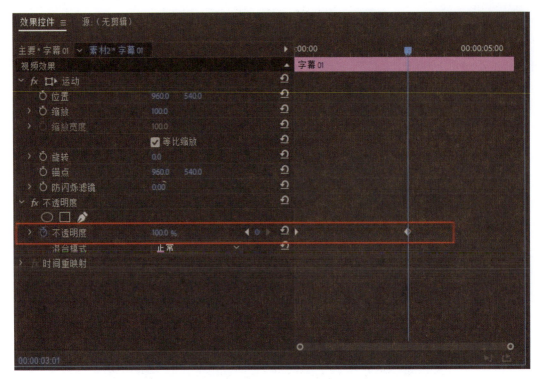

图 2-2-14　加入关键帧

知识点链接

关键帧

① 首先我们要知道什么是关键帧，关键帧是做什么的。

帧——就是动画中最小单位的单幅影像画面。

关键帧——指角色或者物体运动或变化中的关键动作所处的那一帧。

关键帧与关键帧之间的动画可以由软件来创建，叫作过渡帧或者中间帧。简单来讲，就是设置动画效果的。

② 在开始的时候设置一个关键帧，表示动画从这里开始；在结束的时候设置一个关键帧，表示动画在这个点结束。

③ 点击视频效果红框中的图标，如图2-2-15所示，图标变蓝，出现如界面右边所示的小菱形，这代表已经添加此时对应效果的关键帧了，再点击一下，则删除对应关键帧，如图2-2-16所示。

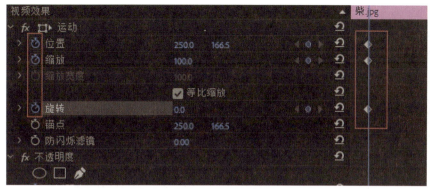

图 2-2-15　添加关键帧　　　　　　　　　　　　　图 2-2-16　删除关键帧

步骤 3　剪辑素材

将项目窗口中的素材按照素材名称编号依次拖曳到时间轴上，拖曳后效果如图 2-2-17 所示。

图 2-2-17　编辑素材

将项目素材箱中的字幕再次拖曳到时间轴上，位置如图 2-2-18 所示，在不透明度中设置关键帧，操作同步骤 2，效果如图 2-2-19 所示。

图 2-2-18　设置关键帧

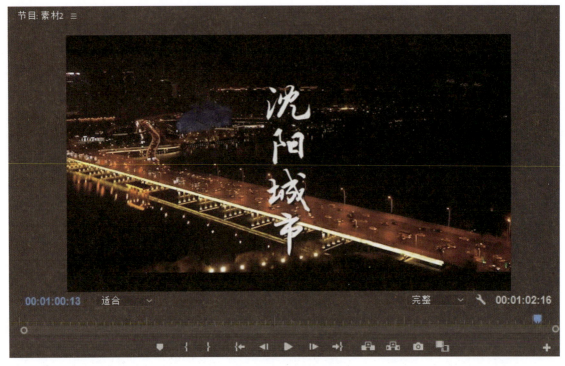

图 2-2-19　完成效果

步骤 4　导出素材

点击【文件】>【导出】>【媒体】，如图 2-2-20 所示。

格式选择 H.264，预设调整为匹配源 - 高比特率，时间差值调整为光流法。输出名称更改为"沈阳城市"，如图 2-2-21 所示，单击【导出】，等待完成渲染即可。

图 2-2-20　导出视频

图 2-2-21　导出设置

任务三

制作商业宣传片——集装箱小镇

 任务目标

本任务主要学习制作一部商业宣传片,通过对素材的遴选和精剪、音频调试、综合运用各种转场特效和视频特效,并通过添加滤镜、调整参数等创建视频效果,最后通过输出、添加字幕和格式转换压缩成标准的 MPEG 或 AVI 视频格式。

通过完成本任务,可以实现对宣传片制作的编辑。

 能力要求

① 熟悉基本参数设置。
② 熟悉视频精剪。
③ 掌握各种视频特效。
④ 掌握视频转场效果。
⑤ 掌握滤镜的使用。

一、任务说明

1.任务背景

占地面积8.5万平方米、采用200余个全新节能环保集装箱打造而成的全国最大集装箱小镇——融·InBox集装箱小镇,在沈阳市和平区满融地区正式"开箱"启幕,小镇将全面满足市民"吃喝玩乐住"等消费升级的需求。

集装箱小镇位于沈阳和平杯世界足球公园正门对面,是一个囊括了电竞体验、街头秀场、主题餐饮、儿童娱乐、共享办公、主题民宿、特色小吃、汽车影院等多元化、多业态的文化商旅融合特色小镇,设置了翼展烟火市集、箱遇有时广场、听风逐野民宿三大功能区。

翼展烟火市集入驻了多个知名餐饮品牌,箱遇有时广场汇聚了健身俱乐部、乐器体验馆、轰趴馆、书店、鲜花馆、咖啡店、玩偶店等众多体验类互动项目。小镇启幕后,音乐、影视、电竞等潮流文化主题活动将密集登场,为市民提供不断档的潮流文化盛宴。

2.任务要求

① 媒介载体：电视、计算机；此宣传片在电视、计算机播出，在设计时用标准的NTSC制式，屏幕尺寸为720px×480px。

② 媒体性质：企业形象宣传片。

③ 宣传片主题：集装箱小镇。

知识拓展

商业宣传片制作流程

① 制作组与客户沟通，了解需求，详尽了解企业和产品。

在这个过程中，必须了解宣传片的用途、拍摄场景、拍摄时间、片长时间和使用何种语言版本。

② 制片组和创意人员做出初期创意脚本方案。

宣传片制作流程的长度、规格、交片日期、任务等，必要时形成书面说明，帮助理解该企业宣传片的创意背景、目标对象、创意原点及表现风格等。

③ 签订专题片制作合同，确定制作时间表，包括确定前期采访、收集素材、宣传片制作流程初稿、文案初稿的时间。

④ 文案通过后，成立专题摄制组，并由导演及摄像师进行前期现场勘景。

⑤ 出分镜头拍摄脚本及专题片解说词。

⑥ 前期拍摄。

根据制作流程合同、确定的拍摄设备进行前期拍摄。拍摄制作设备：高清摄像机、移动硬盘、高配置电脑等。灯光：专业新闻灯、碘钨灯、聚光灯等。辅助设备：三脚架、广角镜、轨道、摇臂等。

⑦ 后期剪辑。

由后期剪辑师按照分镜头脚本对拍摄内容进行后期制作，一般包含四个阶段。

a.初剪：根据内容整理拍摄素材。

b.精剪：在初剪的基础上，进行精致的特技制作。

c.配音：邀请著名主持人对专题片进行配音。

d.混音：精心挑选适合专题片的主题音乐，同解说词配音及精剪片进行最后合成。

⑧ 出宣传片制作流程毛片，客户初审。

在规定日期内，交出毛片，客户进行初审，对画面提出修改意见。

⑨ 修改。

根据客户意见，导演进行最后修改。

⑩ 成片。

客户终审，出成片，并根据需要提供不同介质。

二、任务分析

该商业宣传片的脚本如下。

序号	画面	内容	时间	字幕
1		集装箱小镇镜头画面	18 秒	
2		小镇内景	22 秒	
3		镜头转接环境	15 秒	
4		娱乐设施介绍	5 秒	
5		休闲环境介绍	10 秒	

三、任务实施

步骤 1　建立项目

① 启动软件 Adobe Premiere ProCC 2018 中文版。

② 单击【文件】>【新建】>【项目】，如图2-3-1所示，弹出对话框，将项目名称改为"集装箱小镇"，如图2-3-2所示，点击【确定】。

图 2-3-1　新建项目设置

图 2-3-2　更改项目名称

③ 单击【文件】>【导入】，如图2-3-3所示，将"集装箱小镇"文件夹内"素材"文件夹下所有素材文件导入项目中，如图2-3-4所示。

图 2-3-3　导入设置

图 2-3-4 导入素材文件

步骤 2　精剪视频素材

① 双击素材1，在源预览窗口中播放，在00:00:00:00处按快捷键I，使用标记入点工具为选取的有用素材标记入点，在00:00:07:27处按快捷键O，使用标记出点工具为选取的有用素材标记出点，鼠标左键按住"仅拖动视频"按钮，将其拖曳到时间轴上，如图2-3-5所示。

图 2-3-5 导入素材

② 按照上面的步骤编辑以下素材。

素材2：标记入点时间为00:00:01:12，标记出点时间为00:00:02:55。

素材3：标记入点时间为00:00:11:17，标记出点时间为00:00:14:34。

素材4：标记入点时间为00:00:00:00，标记出点时间为00:00:02:50。

素材5：标记入点时间为00:00:06:00，标记出点时间为00:00:07:00。
素材6：标记入点时间为00:00:02:00，标记出点时间为00:00:03:20。
素材7：标记入点时间为00:00:07:10，标记出点时间为00:00:10:00。
素材8：标记入点时间为00:00:09:10，标记出点时间为00:00:11:15。
素材9：全部拖曳到时间轴上。
素材10：标记入点时间为00:00:00:00，标记出点时间为00:00:05:50。
素材11：标记入点时间为00:00:00:00，标记出点时间为00:00:03:30。
素材12：标记入点时间为00:00:00:00，标记出点时间为00:00:06:30。
素材13：标记入点时间为00:00:07:25，标记出点时间为00:00:12:30。
时间轴呈现效果如图2-3-6所示。

图 2-3-6 时间轴呈现效果

 知识点链接

剪辑视频素材

① 将素材箱里的视频拖入编辑视频区域。
② 预览一下视频，看看导入的视频有没有问题。
③ 找到需要剪切的那一帧视频，选择停止播放视频。
④ 在编辑视频区域找到剃刀工具，这就是剪切视频所用的工具，可以精确到帧。
⑤ 在视频帧所在的时间线处使用一下剃刀工具，这样就将一段视频切成了两段。
⑥ 也可以通过标记出点和标记入点精确地选择需要使用的素材。

步骤 3 编辑视频素材，调整素材播放速度

① 鼠标右键单击素材1左上角【fx】，在弹出属性框中，选择【时间重映射】>【速度】，如图2-3-7所示。将时间指示器拖至00:00:04:00处，按快捷键P调出钢笔工具，在4秒处的速度线上添加关键帧，如图2-3-8所示。

图 2-3-7　选择时间重映射

图 2-3-8　添加关键帧

② 按住鼠标左键，向上拖曳 4 秒前的速度线，调整速度为 1000%，如图 2-3-9 所示。

图 2-3-9　拖曳速度线

按住鼠标左键，向前拖曳关键帧，使速度线形成如图 2-3-10 所示的坡度。

按住鼠标左键，向左拖曳素材上的锚点，使坡度曲线效果如图 2-3-11 所示。

图 2-3-10　拖曳关键帧

图 2-3-11　拖曳锚点

③ 使用同样的操作为素材2设置坡度变速效果，如图2-3-12所示。

图 2-3-12　素材 2 效果编辑

④ 使用同样的操作为素材3设置坡度变速效果，如图2-3-13所示。

图 2-3-13　素材 3 效果编辑

⑤ 使用同样的操作为素材4设置坡度变速效果，如图2-3-14所示。

图 2-3-14　素材 4 效果编辑

⑥ 使用同样的操作为素材9设置坡度变速效果，添加3个关键帧，关键帧位置如图2-3-15所示。

图 2-3-15　素材 9 效果编辑

⑦ 使用同样的操作为素材10设置坡度变速效果，如图2-3-16所示。

图 2-3-16　素材 10 效果编辑

步骤 4　编辑视频素材，完成叠放切帧效果

① 将素材10和素材11叠放在时间轴上，如图2-3-17所示。

图 2-3-17　叠放素材

② 使用剃刀工具在素材11上每5帧进行1次切割（鼠标左键单击1次），效果如图2-3-18所示。

图 2-3-18 切割素材

切割后，每隔5帧选中10帧，按Delete键删除所选中的帧内容，呈现效果如图2-3-19所示。

图 2-3-19 删除帧数

步骤 5 导入音频

① 将素材音乐拖曳至时间线上，效果如图2-3-20所示。

图 2-3-20 导入素材音乐

② 将素材13的末端与音频线末端对齐，效果如图2-3-21所示。

图 2-3-21　对齐音频

步骤 6　编辑视频素材，添加视频转场、特效效果

知识点链接

添加、替换和删除视频切换

① 添加视频切换：单击效果选项卡，打开效果面板，展开视频切换左侧的下拉三角，根据需要选择不同文件夹下的转场特效，选择一个特效直接将其拖曳到序列上的两段剪辑之间，释放鼠标。添加视频切换分为两种类型：一种特效是添加在同一轨道的两段相邻剪辑之间的，我们称之为双边转场；另外一种叫作单边转场，可以为分处不同轨道的独立剪辑的头或尾添加特效，在这种情况下，下方轨道的视频只能作为背景使用。也就是说，转场不仅可以在同一条轨道中进行，也可以在不同的两条轨道中进行。

② 替换视频切换：将重新选择的特效直接拖曳放在原有转场的位置，即可完成替换。

③ 删除视频切换：选择序列中的特效，单击鼠标右键，选择弹出的清除命令即可清除。此外，还可以用鼠标选择要删除的特效，按键盘上的Delete键或Backspace键将其删除。

① 在效果面板搜索栏中，搜索交叉溶解效果，如图2-3-22所示。
将此效果拖曳到时间轴中素材5、素材6连接处，如图2-3-23所示。
② 在效果面板搜索栏中，搜索页面剥落效果，如图2-3-24所示。
将此效果拖曳到时间轴中素材6、素材7连接处，如图2-3-25所示。

图 2-3-22 交叉溶解

图 2-3-23 添加效果（一）

图 2-3-24 页面剥落

图 2-3-25 添加效果（二）

③ 单击【文件】>【新建】>【调整图层】，完成调整图层的新建操作。将新建好的调整图层拖曳至素材1、素材2上方，位置如图2-3-26所示。

图 2-3-26 添加调整图层

④ 在效果面板搜索栏中，搜索波形变形效果。将此效果拖曳到调整图层上，在波形变形效果控件中，将波形类型设为杂色、波形高度设为33、波形宽度设为10000、固定设为所有边缘、相位设为1×57°，参数设置如图2-3-27所示。

图 2-3-27　波形变形设置

⑤ 在效果面板搜索栏中，搜索镜头光晕效果。将此效果拖曳到素材9上，在镜头光晕效果控件中，将光晕亮度设为140，把光晕中心的数值设为1.4、4.0并点击关键帧秒表加入关键帧，参数设置如图2-3-28所示。

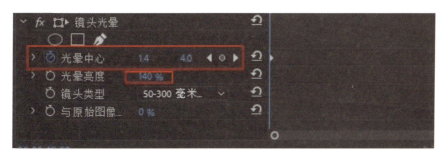

图 2-3-28　镜头光晕设置

将时间指示器拖曳到素材9的最后一帧，设置光晕中心关键帧数值为1280.0、4.0，参数设置如图2-3-29所示。

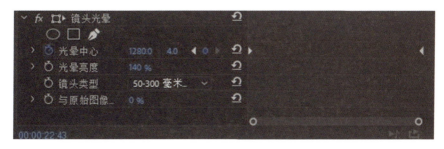

图 2-3-29　光晕中心关键帧设置

⑥ 将logo水印素材拖曳到素材13上方，在效果面板搜索栏中，搜索基本3D效果，如图2-3-30所示。

图 2-3-30　基本 3D 效果

将此效果拖曳到 logo 水印上方，将时间指示器调到水印素材第一帧，在基本 3D 的效果控件中，将"与图像的距离"设置为 –103.0，并点击关键帧秒表加入关键帧，时间轴指示器向后移动 3 秒，将"与图像的距离"设置为 420.0，并点击关键帧秒表加入关键帧，参数设置如图 2-3-31 所示。

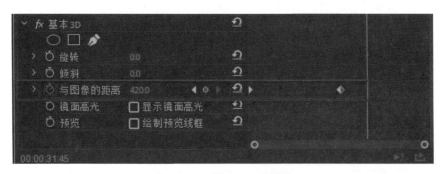

图 2-3-31　基本 3D 关键帧

步骤 7　渲染、导出视频

单击【文件】>【导出】>【媒体】，如图 2-3-32 所示。

在输出对话框中，将"导出设置"中的格式设为 H.264，"预设"设为自定义，"输出名称"设为集装箱小镇，勾选"导出视频""导出音频"；在音频设置中，将音频格式设为 AAC，音频编解码器设为 AAC，采样率设为 48000，勾选"使用最高渲染质量"，时间插值设为光流法，所有参数设置如图 2-3-33 所示。

图 2-3-32 导出媒体

图 2-3-33 导出参数设置

点击【导出】按钮，完成视频渲染制作。

制作电子相册——醉美黄山

 能力要求

① 熟悉静止图片的持续时间设置。
② 熟悉音频与视频轨道的设置。
③ 掌握镜头运动设置、视频特效与视频切换效果使用。
④ 掌握复杂画面的处理、影片的生成和预览、导出设置。

一、任务说明

1.任务背景

人们到一个地方旅行,通常都喜欢用相机记录下当时的所见所闻,并在旅行结束后将自己拍摄下来的内容整理成册。然而随着时代的发展,人们不再满足于只保存静止单调的照片,而是越来越钟情于让静止图片动起来的动感效果,再配上适当的音乐和文字,让整个内容看起来更加流畅、更具感染力,由此就有了电子相册的诞生。

任务中用到的所有素材都是静止的照片,在这里需要将静态的图像通过Premiere软件的加工与处理,制作成动态的视频。

2.任务要求

① 制式要求:媒介载体为计算机、LED屏幕等,在设计时采用标准的PAL（Phase Alternation Line,正交平衡调幅逐行倒相）制,屏幕尺寸为720px × 576 px。

② 内容要求:内容清晰明了,画面自然流畅,使静止的图片动起来,加强其在情感上的感染力。

③ 电子相册主题:黄山风貌,回归自然,绿水青山就是金山银山。

 知识拓展

什么是电子相册?

电子相册是指使用各种专业软件将数字化的图片转化为动态视频或为多幅静止图片添加动态效果、文字、声音等修饰效果的可在电脑上观赏的特殊文档,其内容不局限于摄影照片,也可以包括各种艺术创作图片。电子相册具有传统相册无法比拟的优越性:图、文、声、像并茂的表现手法,随意修改编辑的功能,快速的检索方式,永不褪色的恒久保存特性,以及廉价复制分发的优越手段。

二、任务分析

（1）黄山特色

黄山:世界文化与自然双重遗产,世界地质公园,国家AAAAA级旅游景区,国家级风景名胜区,全国文明风景旅游区示范点,中华十大名山之一,天下第一奇山,有"五岳归来不看山,黄山归来不看岳"之称。

黄山位于安徽省南部黄山市境内,有72峰;主峰莲花峰海拔1864m,与光明顶、天都峰并称三大黄山主峰,为36大峰之一。黄山是安徽旅游的标志。

黄山有以下四大特点：奇松（形态奇特的松树）、怪石（形态各异的石头）、云海（云雾之乡）、温泉（古称汤泉，可浴可饮）。

（2）电子相册的制作

制作电子相册首先要获得数字化的图片，即图片文件。用数码相机拍摄，可以直接得到电子图片文件；也可以使用普通相机拍摄，通过扫描仪得到图片文件。如果是游戏画面或其他画面，还可采用截图的方式获得图片。

接下来，要对图片进行加工处理，专业人士可以使用专业级的软件Photoshop等，可以实现更加精美的相册制作。

最后将处理后的图片制作成电子相册，就可以进行观看了。

（3）设计方案

针对任务要求，现制定以下设计方案。

要素提炼	解决方案	
黄山的峰峦	画面文字：这里　峰峦跌宕……	
	画面内容：展现黄山峰峦跌宕起伏的图片	
黄山的云海	画面文字：这里　云海缭绕……	
	画面内容：黄山云海的画面	
黄山的醉人	画面文字：松　石　云海　日出　如醉如痴……	
	画面内容：黄山醉人的景象	
点明主题：醉美黄山	画面文字：这里，便是醉美黄山，绿水青山，就是金山银山……	

有了上述设计方案，该电子相册的脚本如下。

序号	画面	内容	时间	背景音乐
1		黄山风貌 字幕：醉美黄山	6秒	钢琴曲 Reminiscent 时长：43秒
2		字幕：这里　峰峦跌宕……	2秒	

续表

序号	画面	内容	时间	背景音乐
3		黄山群峰林立画面（包含4张图片）	8秒	
4		字幕：这里　云海缭绕……	2秒	
5		黄山云海等动态画面（包含5张图片）	10秒	
6		字幕：松　石　云海　日出　如醉如痴……	2秒	
7		黄山松、石等景象（包含5张图片）	10秒	
8		字幕：这里，便是醉美黄山，绿水青山，就是金山银山……	2秒	

三、任务实施

步骤 1　新建项目序列

① 运行 Premiere 软件，点击【新建】>【项目】，在弹出的新建项目对话框中的"名称"中输入项目名称"醉美黄山"，如图 2-4-1 所示。

② 在弹出的新建序列对话框中点击【DV-PAL】>【标准 48kHz】，新建序列为默认名称，单击【确定】，如图 2-4-2 所示。

图 2-4-1　在"名称"中输入项目名称

图 2-4-2　选择项目制式 DV-PAL

步骤 2　导入素材，调整持续时间

① 双击项目窗口中的空白位置，在弹出的对话框中选择光盘中的"模块二项目三素材"文件夹里的所有素材，单击【确定】，进行导入。

② 将素材 IMG_1.jpg 用鼠标直接拖曳到序列 01 时间线当中。鼠标右键单击当前素材，在展开的菜单中选择速度/持续时间，如图 2-4-3 所示。

③ 在弹出的对话框中，调整持续时间值为 6 秒，单击【确定】，如图 2-4-4 所示。

图 2-4-3　选择速度/持续时间

图 2-4-4　调整持续时间

 知识点链接

调整静止图像的持续长度

① 在序列中右键单击素材，在展开的菜单中选择速度/持续时间，在弹出的对话框中，调整"持续时间"右侧的时间值，单击【确定】。

② 还可以先激活素材，再在最上方的菜单栏中选择【剪辑】>【速度/持续时间】，同样在弹出的对话框中进行调整。

③ 选中当前要调整的素材，在工具箱中选择 ，将素材向左或向右进行拖动，调整素材的时长。

④ 如果想要统一调整多个素材持续时长时，可以按键盘上的Alt键进行全选，或用鼠标拖选多个素材后，再用上述方法进行统一调整。

④ 激活当前素材，打开特效控制台窗口，将缩放比例调整为50；展开透明度左侧的下拉三角，单击关键帧记录器记录透明度的关键帧，将时间指针放置在0秒0帧位置，将透明度数值调整为0；将时间指针放置在0秒15帧位置，将透明度数值调整为100；将时间指针放置在5秒10帧位置，将透明度数值调整为100；将时间指针放置在5秒24帧位置，将透明度数值调整为0；产生淡入淡出效果。如图2-4-5所示。

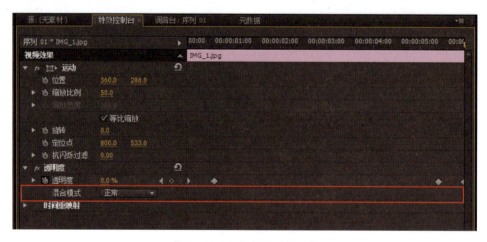

图 2-4-5 设置淡入淡出效果

步骤 3 创建字幕

① 在最上方的菜单栏中选择【字幕】>【新建字幕】>【默认静态字幕】，创建字幕，如图2-4-6所示。

在弹出的对话框中设置相关内容，将新建的字幕命名为"字幕01"，并单击【确定】，如图2-4-7所示。

图 2-4-6　创建字幕

图 2-4-7　新建字幕

② 软件会自动弹出字幕设置的界面，使用输入工具 T 在适当的位置（X轴位置值为400、Y轴位置值为250）输入文字"醉美黄山"，字体设置为STXingkai，选择字幕样式中方正隶变金属样式，使用选择工具 ▶ 或改变字号数值调整字体大小为60，使文字在字幕安全区域以内。创建字幕01及其效果如图2-4-8所示。设置完成后关闭窗口。

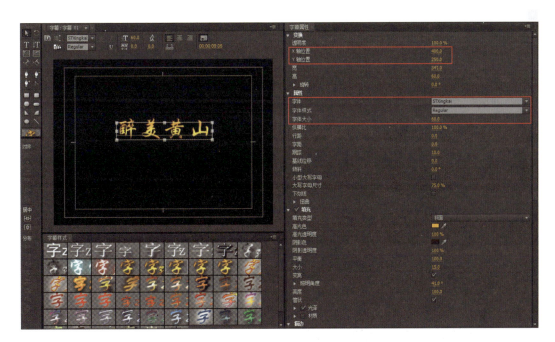

图 2-4-8　创建字幕 01 及其效果

③ 按照上述①和②两个操作创建字幕02，如图2-4-9、图2-4-10所示。

④ 点击字幕界面上面的"基于当前字幕新建"命令，如图2-4-11所示，新建字幕03、字幕04、字幕05，如图2-4-12～图2-4-14所示。

图 2-4-9　创建字幕 02 及其效果

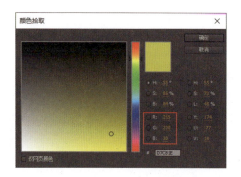

图 2-4-10　勾选阴影选项并设置颜色为黄色　　图 2-4-11　执行"基于当前字幕新建"命令

图 2-4-12　创建字幕 03 及其效果

图 2-4-13　创建字幕 04 及其效果

图 2-4-14　创建字幕 05 及其效果

⑤ 在项目窗口中找到字幕 01，将其拖曳到序列 01 时间线当中的视频 2 中，与视频 1 中的素材 IMG_1.jpg 对齐，如图 2-4-15 所示。

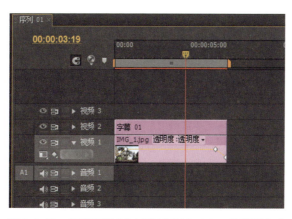

图 2-4-15　设置字幕 01 与素材 IMG_1.jpg 的排列方式

⑥ 在序列中激活字幕01，打开特效控制台窗口，设置文字变化路径。展开运动左侧的下拉三角，设置位置的关键帧。

将时间指针放在0秒0帧位置，将位置的X轴、Y轴数值分别设置为360、480；再将时间指针放在3秒0帧位置，将位置的X轴、Y轴数值分别设置为360、250，如图2-4-16所示。

图 2-4-16　添加位置关键帧

⑦ 设置字幕01的透明度关键帧。在序列中激活字幕01，打开特效控制台面板，展开透明度左侧的下拉三角，设置透明度的关键帧。

将时间指针放在0秒0帧位置，将透明度的数值设置为0；再将时间指针放在4秒0帧位置，将透明度的数值设置为100；再将时间指针放在5秒10帧位置，添加透明度关键帧，让它在这个时间上的透明度数值也设为100；时间指针挪到5秒24帧位置，将透明度数值调整为0，如图2-4-17所示。

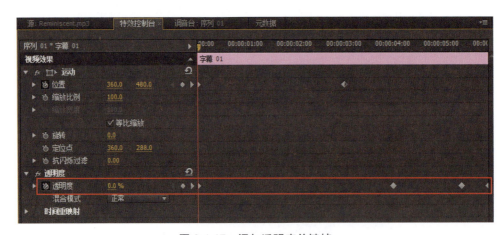

图 2-4-17　添加透明度关键帧

步骤 4　添加镜头光晕特效

① 打开特效面板，展开视频特效左侧的下拉三角，再次展开"生成"左侧的下拉三角，鼠标单击【镜头光晕】，直接将其拖曳到序列中字幕01处，当字幕01颜色发生细微变化时松

开鼠标，此特效就添加完成，如图2-4-18所示。

② 打开特效控制台面板，展开镜头光晕左侧的下拉三角，进行关键帧设置。激活光晕中心的关键帧记录器，将其在4秒0帧的数值设置为700、500，4秒12帧的数值设置为550、410，5秒0帧的数值设置为90、400。

③ 激活光晕亮度的关键帧记录器，将其在0秒0帧的数值设置为0；3秒0帧的数值设置为50；4秒0帧的数值设置为100；5秒15帧的数值设置为100，如图2-4-19所示；6秒0帧的数值设置为0。

图 2-4-18　添加镜头光晕特效

图 2-4-19　设置光晕亮度特效参数

④ 在"节目"面板中观看效果，如图2-4-20所示。

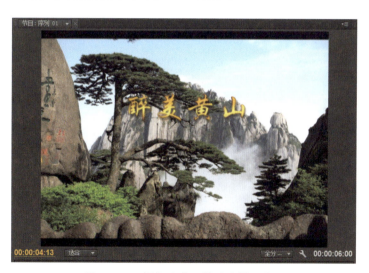

图 2-4-20　添加字幕、镜头光晕后效果

步骤 5　添加视频转场特效

① 在项目面板中依次选择字幕02、素材 IMG_2.jpg、素材 IMG_3.jpg、素材 IMG_4.jpg、素材 IMG_5.jpg、字幕03，依次拖曳到视频轨道1中，根据前面讲解的操作将速度/持续时间都设置为2秒，如图2-4-21所示。

图 2-4-21　拖入素材

② 单击效果选项卡，打开效果面板，展开视频切换左侧的下拉三角，选择卷页文件夹下的页面剥落，如图 2-4-22 所示。用鼠标拖曳到素材 IMG_2.jpg 与素材 IMG_3.jpg 之间，松开鼠标。查看特效控制台面板，按照图 2-4-23 所示设置参数。效果如图 2-4-24 所示。

图 2-4-22　添加页面剥落转场特效

图 2-4-23　页面剥落转场特效参数设置

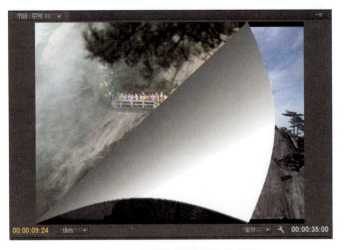

图 2-4-24　页面剥落转场特效效果

③ 选择"滑动"文件夹下的带状滑动特效，如图 2-4-25 所示，用鼠标拖曳到素材 IMG_3.jpg 与素材 IMG_4.jpg 之间，松开鼠标。效果如图 2-4-26 所示。

图 2-4-25　添加带状滑动转场特效　　　图 2-4-26　带状滑动转场特效效果

④ 选择"滑动"文件夹下的推特效,如图 2-4-27 所示,用鼠标拖曳到素材 IMG_4.jpg 与素材 IMG_5.jpg 之间,松开鼠标。效果如图 2-4-28 所示。

图 2-4-27　添加推转场特效　　　　　图 2-4-28　推转场特效效果

⑤ 选择"擦除"文件夹下的带状擦除特效,如图 2-4-29 所示,用鼠标拖曳到字幕 03 与素材 IMG_5.jpg 之间,松开鼠标。效果如图 2-4-30 所示。

 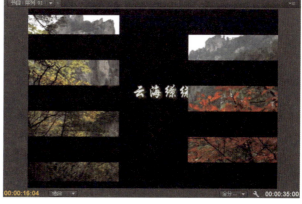

图 2-4-29　添加带状擦除转场特效　　　图 2-4-30　带状擦除转场特效效果

步骤 6　运动镜头路径设置

① 选择视频3，单击鼠标右键，在弹出的菜单中选择【添加轨道】命令，如图2-4-31所示，添加视频轨道。在弹出的对话框中，设置添加2个视频轨道，添加0个音频轨道，单击【确定】，如图2-4-32所示。

图 2-4-31　添加轨道命令

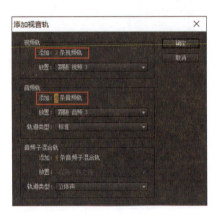

图 2-4-32　添加视音频轨道

② 将素材 IMG_6.jpg、素材 IMG_7.jpg、素材 IMG_8.jpg、素材 IMG_9.jpg、素材 IMG_10.jpg 依次导入序列中，并分别放置在视频轨道1、视频轨道2、视频轨道3、视频轨道4、视频轨道5当中。分别点击鼠标右键，选择【速度/持续时间】命令，按照顺序依次将各个素材的持续时间调整为10秒、8秒、6秒、4秒、2秒，尾端对齐，排列方式如图2-4-33所示。

图 2-4-33　剪辑排列方式

③ 激活视频轨道2上的素材 IMG_7.jpg，打开特效控制台面板，展开"运动"左侧的下拉三角，分别给位置、缩放比例设置关键帧，激活这两个属性左侧的关键帧记录器。将时间指针放在20秒00帧位置，设置位置的值为360、290，缩放比例的值为0。将时间指针移到20秒14帧位置，设置位置的值为340、282，缩放比例的值为40。将时间指针移到21秒04帧位置，点击添加/删除关键帧按钮，添加同样数值的关键帧。将时间指针移到21秒16帧位置，设置位置的值为170、144，缩放比例的值为51，如图2-4-34所示。此时图像大小约占屏幕的四分之一，位置在屏幕的左上角。将时间指针移到27秒24帧位置，再次点击添加/删除关键帧按钮，添加同样数值的关键帧。

图 2-4-34　素材 IMG_7.jpg 的运动属性设置

④ 激活视频轨道3上的素材IMG_8.jpg，打开特效控制台面板，展开"运动"左侧的下拉三角，分别给位置、缩放比例设置关键帧，激活这两个属性左侧的关键帧记录器 。将时间指针放在22秒00帧位置，设置位置的值为360、290，缩放比例的值为0。将时间指针移到22秒14帧位置，设置位置的值为360、282，缩放比例的值为40。将时间指针移到23秒02帧位置，添加同样数值的关键帧。将时间指针移到23秒16帧位置，设置位置的值为538、144，缩放比例的值为51。这时图像位置在屏幕的右上角。将时间指针移到24秒04帧位置，添加同样数值的关键帧。效果如图2-4-35所示。

⑤ 按照同样的方法，完成素材IMG_9.jpg和素材IMG_10.jpg的动画设计，使素材IMG_9.jpg停留在屏幕左下角，素材IMG_10.jpg停留在屏幕右下角。效果如图2-4-36所示。

图 2-4-35　制作素材 IMG_8.jpg 动画效果

图 2-4-36　运动路径设置效果

步骤 7　制作旋转图片

① 将字幕04、素材IMG_11.jpg依次导入序列视频轨道1中，设置各自持续时间为2秒。

② 打开素材IMG_11.jpg的特效控制台面板，为其设置运动路径。激活缩放比例和旋转的关键帧记录器，把时间指针放在30秒00帧位置，设置缩放比例的数值为0，设置旋转的数值为0°。把时间指针移到30秒12帧位置，设置缩放比例的数值为100，设置旋转的数值为

0°。在31秒12帧位置记录关键帧，参数不变。在31秒24帧位置处将旋转的数值设置为0°，单击缩放比例的添加关键帧按钮，保持图片大小不变。操作如图2-4-37所示，效果如图2-4-38所示。

图 2-4-37　设置素材 IMG_11.jpg 旋转运动关键帧

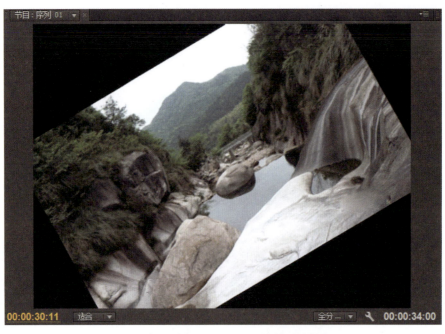

图 2-4-38　素材 IMG_11.jpg 旋转运动效果

步骤 8　制作缩放画面

① 将素材IMG_12.jpg导入序列视频轨道1中，设置其持续时间为2秒。

② 双击素材IMG_12.jpg，打开特效控制台面板，展开"运动"左侧的下拉三角，激活缩放比例左侧的关键帧记录器。把时间指针放在32秒00帧位置，设置缩放比例的数值为110，如图2-4-39所示。把时间指针移到33秒00帧位置，设置缩放比例的数值为160。缩放效果如图2-4-40所示。

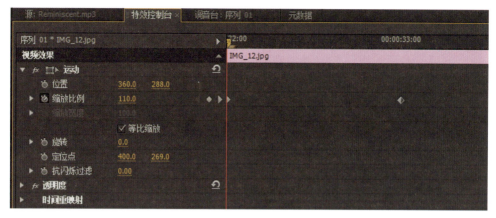

图 2-4-39 设置素材 IMG_12.jpg 比例缩放关键帧

图 2-4-40 比例缩放效果图

步骤 9　添加视频特效

 知识点链接

添加和删除视频特效

① 添加视频特效：单击效果选项卡，展开视频特效左侧的下拉三角，根据需要选择不同文件夹下的特效。在序列上选择一段剪辑，将选择的特效直接从效果面板中拖曳到该段剪辑上，释放鼠标，即可添加完毕。

② 为剪辑添加视频特效后，特效控制台面板会自动打开，设定的效果显示在面板中，可对其进行关键帧的添加与设置。

③ 可以对一段剪辑添加多个视频特效，将选择的特效依次拖曳到一段剪辑上，在特效控制台面板窗口中即可查看到添加的特效，且顺序与添加的先后顺序相同。不同的顺序会产生不同的效果。

④ 删除视频特效：在特效控制台面板中，用鼠标单击选中视频特效，按键盘上的 Delete 键，即可将其删除。

① 为素材 IMG_13.jpg 添加马赛克视频特效。将素材 IMG_13.jpg 导入序列视频轨道 1 中，设置其持续时间为 2 秒。打开效果面板，展开视频特效左侧的下拉三角，展开风格化左侧的下拉三角，鼠标选中【马赛克】，如图 2-4-41 所示，直接将其拖曳到序列中素材 IMG_13.jpg 上，松开鼠标，此特效已被添加到特效控制台面板中。

激活并添加水平块和垂直块的关键帧。在 34 秒 00 帧处设置水平块数为 4，垂直块数为 5；34 秒 16 帧设置水平块数为 72，垂直块数为 18；35 秒 01 帧设置水平块数为 225，垂直块数为 160；35 秒 09 帧设置水平块数为 390，垂直块数为 240，如图 2-4-42 所示。

添加马赛克视频特效，效果如图 2-4-43 所示。

图 2-4-42 马赛克视频特效参数设置

图 2-4-41 查找马赛克视频特效

图 2-4-43 马赛克视频特效效果

② 为素材 IMG_14.jpg 添加"查找边缘"视频特效。将素材 IMG_14.jpg 导入序列视频轨道 1 中，设置其持续时间为 2 秒。在特效控制台面板中添加位置和缩放比例的关键帧。将时间指针调至 36 秒 00 帧位置处，添加位置的关键帧数值为 360、310，缩放比例的关键帧数值为 120。将时间指针调至 36 秒 14 帧位置处，添加位置的关键帧数值为 180、300，缩放比例的关键帧数值为 180。

打开效果面板，展开视频特效左侧的下拉三角，选择【风格化】>【查找边缘】，直接将其拖曳到序列中素材 IMG_14.jpg 上，松开鼠标。在特效控制台面板中，为与原始图像混合添加关键帧。36 秒 10 帧的数值设置为 100；36 秒 20 帧的数值设置为 30；37 秒 05 帧的数值设置为 30；37 秒 25 帧的数值设置为 100，如图 2-4-44 所示。效果如图 2-4-45 所示。

图 2-4-44 "查找边缘"关键帧添加

图 2-4-45 "查找边缘"特效效果

③ 为素材 IMG_15.jpg 添加曝光过度视频特效。将素材 IMG_15.jpg 导入序列视频轨道1中，设置其持续时间为2秒。打开效果面板，展开视频特效左侧的下拉三角，选择【风格化】>【曝光过度】，直接将其拖曳到序列中素材 IMG_15.jpg 上，松开鼠标。在特效控制台面板中，为阈值添加关键帧。38秒00帧的数值设置为0；38秒12帧的数值设置为75；38秒24帧的数值设置为75；39秒24帧的数值设置为0，如图2-4-46所示。效果如图2-4-47所示。

图 2-4-46 曝光过度关键帧设置

图 2-4-47　曝光过度特效效果

步骤 10　制作淡入淡出字幕效果

① 将字幕05添加到序列视频轨道1中，设置其持续时间为2秒，在特效控制台面板里添加字幕05的透明度关键帧。

② 将时间指针放在40秒00帧位置，透明度的数值设置为0；将时间指针放在41秒12帧位置，数值设置为100；再将时间指针放在41秒10帧位置，数值设置为100；最后将时间指针放在41秒24帧位置，透明度的数值设置为0。如图2-4-48所示。

图 2-4-48　设置淡入淡出效果

步骤 11　制作背景音乐

① 导入音频素材Reminiscent，并将其拖曳到序列的音频轨道1中。选择剃刀工具，在1秒位置处单击鼠标左键对音频素材进行裁切，如图2-4-49所示。

图 2-4-49 用剃刀工具切割音频

② 用选择工具 选择被剪切的时长为1秒的音频,按键盘上的Delete键将其删除。将Reminiscent向左端平移到头。用上述方法将音频尾部长于视频的部分剪掉,使音频与视频的时长相等,如图2-4-50所示。

图 2-4-50 配音频

③ 为音频添加淡入淡出效果。在特效控制台面板中,添加【音量】>【级别】关键帧。时间为0秒0帧,级别参数为−30;时间为3秒10帧,级别参数为0;时间为38秒24帧,级别参数为0;时间为41秒24帧,级别参数为−100,如图2-4-51所示。

图 2-4-51 音频淡入淡出效果设置

④ 制作完成,将时间指针移回至起始位置,按空格键观看整个视频的最终效果。

步骤 12　渲染、导出视频

① 激活序列窗口，设置需要输出的时间范围，默认情况下，工作区范围是从头至尾，如图 2-4-52 所示。

图 2-4-52　查看工作区范围

② 在最上方的菜单中选择【文件】>【导出】>【媒体】，弹出"导出设置"对话框，切换到输出选项卡，将预览画面切换到输出显示，当前显示为画面输出后的效果，如果压缩得过于严重，可以在预览窗口中看到压缩后的结果。在格式下拉菜单中选择 Windows Media，展开预设的下拉菜单，选择 PAL DV 选项。单击"输出名称"右侧的黄色文字，在弹出的对话框中选择视频文件的保存路径。如图 2-4-53 ～图 2-4-55 所示。

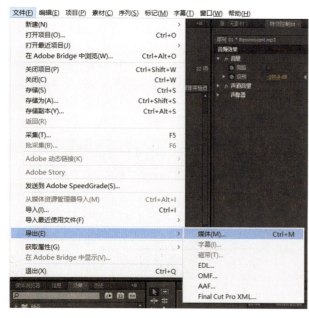

图 2-4-53　查找"导出"选项

图 2-4-54　选择输出格式

图 2-4-55　设置导出保存路径

③ 如果预览画面质量符合要求，单击【导出】按钮。此时会弹出渲染对话框，可以看到渲染的进度，如图 2-4-56 所示。

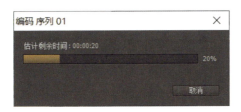

图 2-4-56　渲染进度查看

④ 找到保存输出文件的位置，查看最终生成的视频文件，如图 2-4-57 所示。此项任务完成。

图 2-4-57　最终视频效果

模块三

数字影视后期制作
After Effects特效篇

导读

　　After Effects是什么？是影视后期合成软件。在这里可以把答案分成四个词组——影视、后期、合成、软件。"影视"泛指电影电视作品；"后期"是相对前期的创意文案、实拍、采集、剪辑而言的；"合成"相当于专业课程"三大构成"中的"构成"一词，说得更直接一些就是根据影视作品的设计要求，将影视制作中的各种素材、全部元素进行艺术性再加工，有机组合在一起；"软件"即工具，是制作的手段。这就是After Effects——一款用于高端视频特效系统的专业特效合成软件，它可以直接输出电影、电视、多媒体、web（World Wide Web，万维网）等各种格式。

　　本模块是数字影视后期制作的视频特效合成篇，以软件After Effects的应用为主，设置了以下三个时间较短、层次复杂、制作精细完美、有极佳视频效果的设计任务：制作视频片头——庄河游（以抠像为主的项目制作）、制作公益广告片——关注残障儿童的健康成长（以调色、画面修整为主的项目制作）和制作公益宣传片——责任（以转场特效为主的项目制作），展现了After Effects软件独具魔幻般的特效魅力。

了解数字影视后期制作的工作流程

 能力要求

① 了解数字影视后期制作的工作流程。
② 了解 After Effects 软件的工作流程。

知识点一
流程的概念

无论在生活、休闲还是工作中，干什么事都有一个"先做什么、接着做什么、最后做什么"的先后顺序，这就是工作、生活中的流程。

除了先后顺序外，人们还经常说某人能办某事、善于做某事，能办事、善于做事是说他们做事情有方法，比别人做得更有效果。到底有哪些不同呢？可能是先后顺序不同，也可能是做事的内容不同。因此，流程还是做事方法，它不仅包括先后顺序，还包括做事的内容。

同时，人们做任何事情都需要资源投入，都需要借助资源的效用，包括资金、信息、人员、技术等，因此，对投入的资源也要善加管理，否则也难成事。因此，流程还包括对输入、输出的管理。

知识点二
流程的意义

流程就是全面地监控工作进度，保证时间和质量，将工作有计划地顺利进行，并掌控所产生的一切成本。这使我们更专业化、更有效率。也就是说，一个好的流程，可以减少错误率，提高工作效率，高效完成任务，从而达到目的。

知识点三
商业影视后期制作工作流程

从商业角度来说，每一个项目制作，首先要考虑的是客户的需求，要了解客户究竟有怎样的需求，因此，在承接项目的时候，首先要做的是与客户进行项目初期沟通，经过探讨交流，达成共识后，正式进入制作流程。

商业影片制作的基本流程大致分为以下几个环节，如图3-1-1所示。

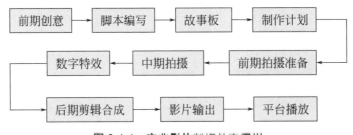

图 3-1-1　商业影片制作基本流程

前期流程：与客户沟通＞提交提案＞PPT展示＞提案通过＞制定项目周期＞开始制作。

总制作流程：前期策划（写稿）和项目准备工作（如联系演员）＞摄像拍摄＞后期剪辑＞后期合成＞责编检查（有的公司没有责编就自己检查）＞出样片给客户＞进入修改＞输出成片（有的刻盘，有的吐带子）。

栏目片头制作流程：制定大方向（与客户沟通所需内容、风格、要求）＞制定工作周期＞收集相关资料＞开始设计、制作＞出样片＞检查＞成片。

后期合成：明确整体风格、方向＞制定工作周期＞设计、制作＞输出。

每个公司的流程都不一样，每个项目的流程也不一样，但大致都是先明确目标，把要做的事情都排好队。流程也不都是串联的，有时是可以同时进行的。比如，一个完整的栏目有片头、主持人、正片、尾板，我们就可以先把栏目名定了，然后片头的初期设计和写稿同时进行。

各个环节在进行的同时要保持和客户，以及公司设计小组之间的频繁沟通，出现问题及时调整。

知识点四
商业MG动画制作工作流程

Motion Graphic（MG），是一种融合了动画的运动规律、平面图形设计和电视视听语言，并将动画、平面设计、电影三者巧妙地结合到一起的微型综合体。MG动画与传统角色动画不同，它不去刻画细腻、鲜明的角色人物，没有完整的故事情节设定；它更注重的是用美观的逻辑图解与一种更为有趣的展示形式去呈现，使人们更有兴趣、更愿意去了解所展示的

内容。

MG动画的工作流程包括以下内容。

① 需要有一个策划、剧本。前期的策划、剧本的编写就是做分镜的旁白。

② 设计分镜。分镜是动画在实际绘制之前以故事图格的方式来说明影像的构成，将连续画面以一次运镜为单位作分解，并且标注运镜方式、时间长度、对白、特效等。与此同时是脚本的独白配音工作，声优通过对情感以及节奏的把握让配音达到最舒适的状态。这将作为后期动画情感和节奏的参照依据。

③ 原画绘制，即对分镜细化的原画绘制过程。要把需要做动画的部分以及背景或者各种元素分离出来。

④ 进行动画、合成。包括主角动画、场景动画以及两者之间的合成，还有就是为转场动画等加入一些光效等特效元素渲染气氛。

⑤ 做背景音、音效。包括对独白、背景音、音效等与动画进行融合。

知识点五
After Effects 软件工作流程

　　After Effects是一款非常优秀的后期合成软件，应用很广泛，当今社会的传媒公司、影视广告公司等在进行数字影视后期制作时基本都在用此软件。Adobe After Effects CC 2018版本通过对自身的整合以及多项新功能的推出，将视频特效制作水平拉到了一个新的高度。利用Adobe After Effects软件，用户可以使用新的全局高性能缓存，比以往任何时候更快地实现影院视觉效果和动态图形；使用内置的文本和形状挤出功能、新的蒙版羽化选项和快速易用的3D Camera Tracker（3D即3 Dimensions，三维），扩展创造力。

　　Adobe After Effects软件工作范围很广，包括影视广告、宣传片、栏目包装、影视片头、专题片、多媒体等视觉动态作品的制作，虽然内容多样，但其工作流程基本相似。具体内容如图3-1-2所示。

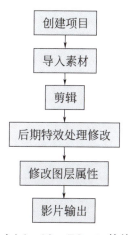

图 3-1-2　Adobe After Effects 软件工作流程

从以上内容，可以将影视后期制作工作流程概括如图3-1-3所示。

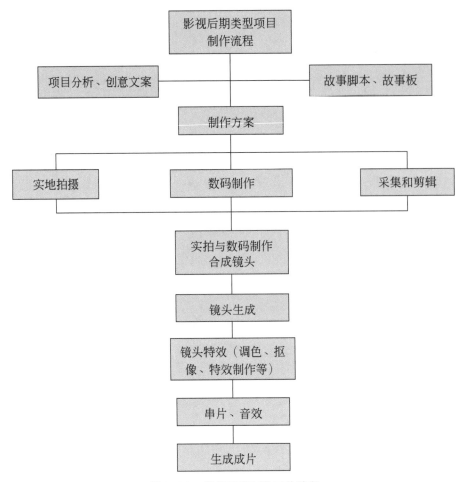

图 3-1-3　影视后期制作工作流程

制作视频片头——庄河游

 能力要求

① 掌握钢笔工具的使用方法。
② 掌握轨道层蒙版的使用方法。

③ 掌握Keylight滤镜的使用方法。
④ 掌握Primatte Keyer特效的使用方法。

一、任务说明

1.任务背景

辽宁省庄河是一个人文荟萃的地方，悠久历史孕育了它的底蕴，丰富了它的内涵，滋润了它的子民，也奠定了今日它开放的气度和广阔的胸襟。文化遗存，每一来自历史与文明深处的涛声，都让庄河的今天更为自豪和从容。海洋、青山、绿水，给了庄河优美的人居环境，给了庄河发展的机遇，也给了庄河腾飞的羽翼。

为了向世界展示庄河的美丽和风采，庄河民间摄影摄像爱好者自发组织了"庄河游——魅力庄河、风光无限"主题的摄影比赛，将优秀的作品制作成视频上传到网上用来宣传庄河的秀美山水。

此项任务是以"庄河游——魅力庄河、风光无限"为主题制作的视频片头。

2.任务要求

① 媒介载体：互联网、多媒体；在设计时用标准的PAL制，屏幕尺寸为720px×576px、高清、25帧。

② 片头风格：水墨风格。

 知识拓展

什么是片头？

片头是在影视片正片内容开始前播放的一种动态的视听艺术，它通过对影视片的视觉元素和听觉元素等进行有目的的重组和编辑，最后以该片的标题字幕显现作为结束，往往促使观众形成对整部影片的第一印象。随着时代的发展、新兴技术的融入，影视片头的外延不断扩展，早已涵盖了电影、电视剧、电视栏目、电视频道以及各种活动宣传片等广阔领域。

二、任务分析

（1）片头制作的精髓

画面作为片头的标签存在，其表达有时可以达到无声胜有声的境界，甚至一些片头毫无解说词就可完美表达需要的意境和内涵，声音与画面的完美结合更是增加片头感染力的必备

武器。这就要求片头中的画面具备以下几个特点。

① 画面要作为语言进行表达。电视片头是以画面为主的形式进行叙述和描写的，又以声音与画面结合、镜头与镜头的组接为基本特征。画面有具体、鲜明、准确、写实、动作连续、蒙太奇组接等特征，画面的构图和造型是一种学问，最佳的画面既能给观众以视觉上的享受，又能对节目形式起到最佳的表现作用。

② 画面要呈现主题思想。就是一个片头所要传达的核心信息，也就是"说什么"。就像一条红线贯穿在整个片头中，它使各个要素有机、和谐地组成完整的片头。同时，主题也是片头表现的基础，具有支撑整个片头的力量。

③ 片头特技是灵魂。特技是片头制作的一种重要手段，对所拍摄的图像进行放大、变小、转换等处理，甚至使片头画面出现拉伸、压缩、扭曲、分割、运动、变色等各种各样神奇的特技效果，有利于增强片头的吸引力。在使用片头特技时一定要有明确的意图，不能仅为了新奇而运用，那样会使人在眼花缭乱之中失去视觉重点，不知画面在表现什么。

④ 音乐和音效的应用恰如其分。音乐作为一种具有联想作用的声音要素，是语言的延伸，能激发人物感情。音乐在表现气氛、环境、人物形象方面有着独特的作用，具有很强的表现力。

（2）片头内容的把握

此项任务是针对摄影摄像作品进行的片头制作，素材直接从收集的摄影摄像作品中进行选择，在水墨风格中体现出庄河的山水美。

（3）设计方案

针对任务要求，现制定以下设计方案。

要素提炼	解决方案
庄河游	画面背景：水墨河面上划动的小船
	画面文字：庄河游
庄河风景图片展示	画面背景：具有代表性的庄河风景图片
	画面文字：与展示图片匹配
魅力庄河、风光无限	画面背景：在小桥上跳舞的舞者
	画面文字：魅力庄河　风光无限

有了上述设计方案，该视频片头的脚本如下。

序号	画面	内容	时间	字幕
1		水墨河面，水草飘动，小船划动，鸟儿飞翔，体现出山水意境	10秒22帧	庄河游

续表

序号	画面	内容	时间	字幕
2		具有晕染效果的风景图片展示	8 秒	与展示图片匹配
3		舞者在山水间跳舞，人与自然和谐共生	13 秒	魅力庄河 风光无限

三、任务实施

步骤 1　建立单色视频抠像项目

① 启动软件 Adobe After Effects CC 2018 中文版，在顶层菜单栏中选择【合成】>【新建合成】选项，如图 3-2-1 所示，弹出新建合成项目对话框。

在新建合成对话框中，如图 3-2-2 所示，设置各项参数，然后单击【确定】按钮。

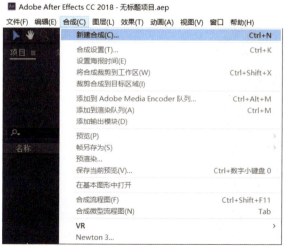

图 3-2-1　选择合成菜单中的新建合成选项

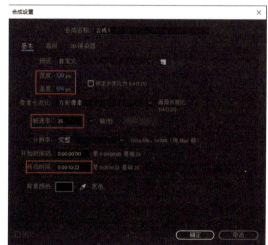

图 3-2-2　合成设置对话框

在这里，设置了一个画面尺寸为720px×576px、帧速率为每秒25帧、持续时间为10秒22帧的合成项目。

② 单击菜单栏【文件】>【导入】>【导入文件】命令，导入素材盘中"图片素材\水墨河面"中的序列图片文件到项目窗口中，勾选"ImporterJPEG序列"选项，导入序列图片，如图3-2-3所示。导入序列图片后，将序列图片拖入合成窗口中，确认时间线及合成窗口。

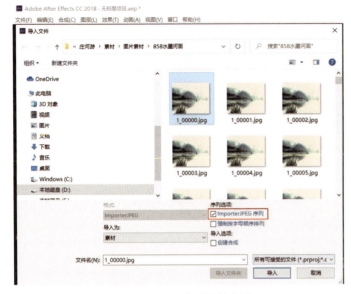

图3-2-3　导入序列图片素材

③ 导入"动态素材\抠像动态素材.mov"，拖入合成窗口中，起始时间设在2秒处，如图3-2-4所示。

图3-2-4　素材时间设置

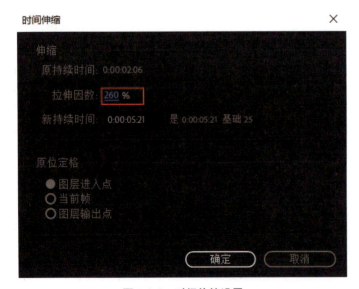

图3-2-5　时间伸缩设置

选中抠像动态素材层后，右键点击选择【时间】>【时间伸缩】命令，弹出时间伸缩窗口，将拉伸因数设置为260，用来延长素材的时间，如图3-2-5所示。

④ 为导入的动态视频素材抠除蓝色背景，选中抠像动态素材层后，单击菜单栏【效果】>【抠像】>【Keylight(1.2)】命令，如图3-2-6所示，弹出抠像特效对话框后，单击Screen Colour右侧的吸管工具，选取抠像动态素

材视频上面的蓝色背景，将Screen Balance数值设为95，如图3-2-7所示，这样视频素材的蓝色背景被抠除，保留了烟雾的透明效果。

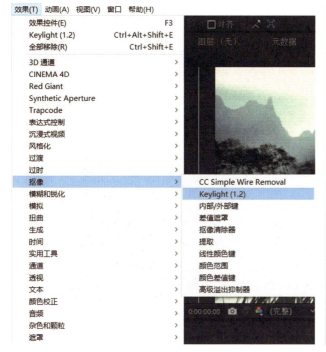

图3-2-6 Keylight（1.2）抠像菜单

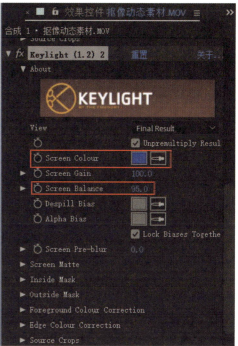

图3-2-7 Keylight（1.2）抠像特效设置

 知识点链接

Keylight抠像

① Keylight是一个屡获殊荣并经过产品验证的蓝绿屏幕抠像插件。Keylight易于使用，并且非常擅长处理反射、半透明区域和头发。由于抑制颜色溢出是内置的，因此抠像结果看起来更加像照片，而不是合成。

这么多年以来，Keylight不断地改进，目的就是为了使抠像操作能够更快和更简单。同时它还对工具进行深度挖掘，以适应处理最具挑战性的镜头。Keylight作为插件集成了一系列工具，包括erode、软化、despot和其他操作，以满足特定需求。另外，它还包括了不同颜色校正、抑制和边缘校正工具，来实现更加精细的微调结果。

② 应用Keylight特效：打开AE（After Effects）软件，导入需要的素材，然后新建合成。双击项目面板，选择色彩就可以导入了。Keylight插件是一款非常强大的工具，已经被Adobe公司收购并变成了内部插件。

③ 为素材添加Keylight特效：选择需要进行抠图的素材，在右侧的特效与预置中

选择键控，再选择里面的Keylight效果即可，然后将Keylight效果添加到合成上，添加方法直接拖曳到合成上即可。

④ 选择删除的颜色：在Keylight控制面板中有一个屏幕色的选项，点击后面的吸管按钮，在素材上面选择不要的颜色单击即可。单击后选择的颜色就自动删除了。

⑤ 点击视频素材层左侧的下拉箭头，点击"变换"下拉箭头，为视频素材设置适当的位置和尺寸，如图3-2-8所示，位置值设为400、400，缩放值设为130、130，不透明度值设为30。

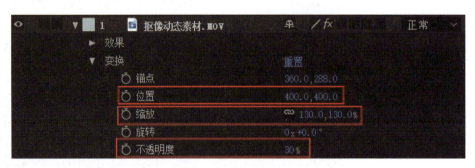

图 3-2-8　设置素材的基本参数

⑥ 为动态视频素材设置最后一帧静止效果，将时间线拖至0:00:07:20处，单击菜单栏【编辑】>【拆分图层】命令，将最后一帧单独复制为独立层，选中最新复制的层，右键点击选择【时间】>【冻结帧】命令，将时间轴上素材时间拖至10秒处，为静止帧延长时间。并分别在0:00:07:20处设置关键帧不透明度为30，在0:00:10:00处设置关键帧不透明度为0，使静止帧淡出，如图3-2-9所示。

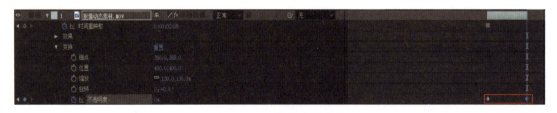

图 3-2-9　设置静止帧参数

⑦ 单击菜单栏【图层】>【新建】>【文本】命令，创建文本层，输入"庄河游"文字内容，如图3-2-10所示，字体设置为华文行楷，其中"庄河"文字颜色为#58687C，其他参数如图3-2-11所示，"游"文字颜色为#10241D，其他参数如图3-2-12所示。

调整文字层的起始时间为0:00:06:00，并调整文字的位置，设置位置值为538、400；为文字添加动画输入效果，如图3-2-13所示，点击"文本"下拉箭头，点击"动画"下拉箭头，在0:00:06:00处，设置关键帧偏移为63、不透明度为0，在0:00:07:00处，设置关键帧偏移为100、不透明度为100。

 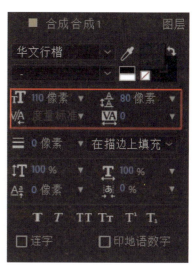

图 3-2-10 文字设置　　　　图 3-2-11 "庄河"文字设置　　　　图 3-2-12 "游"文字设置

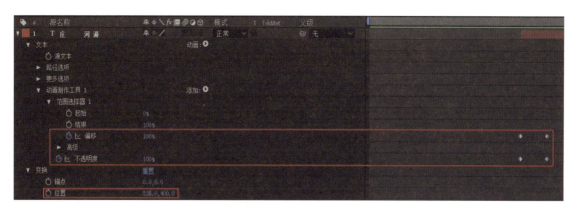

图 3-2-13 文字动画输入效果设置

步骤 2　建立轨道层蒙版项目

① 新建一个合成项目，参数设置如图 3-2-14 所示，导入"图片素材\庄河图片\海王九岛.jpg"，将图片拖入"图片效果 1"合成窗口中，设置位置值为 332、256，缩放值为 110、110；导入"动态素材\transition mask 1_2.avi"，将视频拖入"图片效果 1"合成窗口中，设置位置值为 360、288，缩放值为 35、35。

② 按 F4 键切换，在时间线面板中调出轨道遮罩图层叠加模式，在"无"

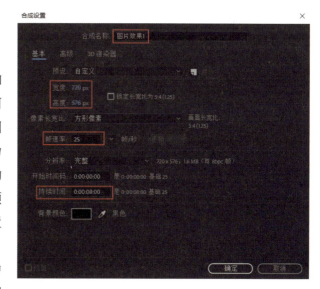

图 3-2-14 "图片效果 1"合成参数设置

下拉菜单中选择亮度遮罩选项，如图3-2-15所示，为"海王九岛"图片层添加亮度蒙版，如图3-2-16所示，这样图片的添加亮度蒙版效果制作完成。

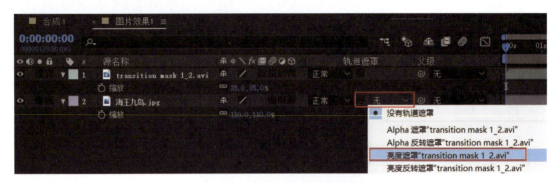

图3-2-15　轨道遮罩图层叠加模式

图3-2-16　添加亮度蒙版

③ 新建合成项目"合成2"，参数设置如图3-2-17所示，导入"图片素材\背景全.jpg"，将图片拖入"合成2"合成窗口中；将"图片效果1"导入"合成2"合成窗口中。

图3-2-17　"合成2"参数设置

④ 为"图片效果1"添加淡入淡出效果，如图3-2-18所示，分别在时间轴的0秒、1秒、7秒、8秒处设置不透明度关键帧值0、100、100、0。

图 3-2-18　关键帧设置

⑤ 新建文本层，输入"海王九岛"文字内容，设置字体为华文行楷、颜色为#1D5743、字号为60，分别在时间轴的0秒、5秒、6秒、7秒、8秒处设置位置关键帧值为（214、474）、（76、474）、（80、474）、（72、474）、（78、474），使文字沿水平方向运动；并在时间轴的0秒、2秒、7秒、8秒处设置不透明度关键帧值为0、100、100、0，使文字呈现淡入淡出效果，如图3-2-19所示。

图 3-2-19　文本层参数设置

⑥ 重复操作过程① ～ ⑤，根据素材图片的大小修改相应的参数设置，分别制作出冰峪沟、诚山古城、步云山温泉、城市一隅的动态图片效果合成项目和相对应的文本层，拖入"合成2"合成窗口中，完成图片展示内容的制作，如图3-2-20所示。

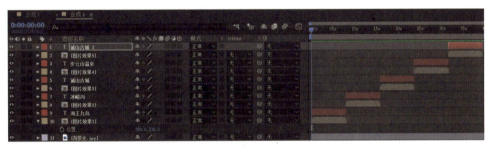

图 3-2-20　图片展示内容制作

步骤 3　建立复杂背景视频抠像项目

① 新建一个合成项目"合成3"，参数设置如图3-2-21所示，导入"图片素材\背景3.jpg"，将图片拖入"合成3"合成窗口中。

② 导入"动态素材\人物.mp4"，将视频拖到"合成3"合成窗口中，设置位置值为118、316，缩放值为80、80，如图3-2-22所示。

③ 单击菜单栏【效果】>【Primatte】>【Primatte Keyer】命令，如图3-2-23所示。

④ 打开特效滤镜控制窗口后，选择【Selection】>【Select】>【SELECT BG】命令，如图3-2-24所示。

图 3-2-21 "合成 3"参数设置

图 3-2-22 素材视频导入效果

图 3-2-23 选择 Primatte Keyer 滤镜

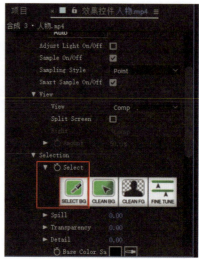
图 3-2-24 选择背景抠像工具

选择合成窗口中画面的蓝色背景，按住鼠标左键进行拖动，拖动轨迹尽量保证留出人物舞动的范围，结果如图 3-2-25 所示。

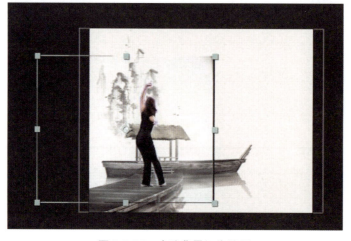
图 3-2-25 去除背景抠像结果

⑤ 选择【View】>【View】命令，如图3-2-26所示，将显示模式从Comp切换为Matte，切换后效果如图3-2-27所示。

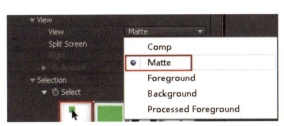

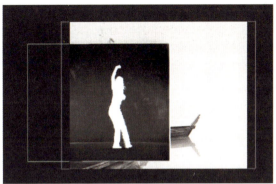

图 3-2-26　显示模式切换　　　　　　　　　图 3-2-27　图像 Matte 显示结果

⑥ 选择【Selection】>【Select】>【CLEAN BG】命令，如图3-2-28所示。

选择画面主体人物边缘外有一定杂色的部分，按住鼠标左键进行拖动，拖动轨迹尽量遍及除主体外的杂色部分，多次重复此操作，效果如图3-2-29所示。

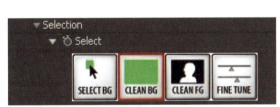

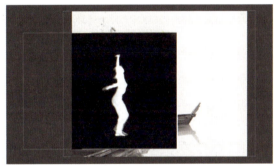

图 3-2-28　图像背景清除工具　　　　　　　图 3-2-29　图像背景清除效果

⑦ 选择【Selection】>【Select】>【CLEAN FG】命令，如图3-2-30所示。

在画面主体人物内按住鼠标左键拖动，直至抠像主体人物的Matte显示基本为纯白色，如图3-2-31所示。

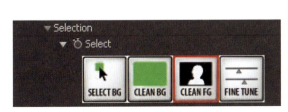

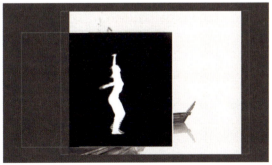

图 3-2-30　图像前景找回工具　　　　　　　图 3-2-31　图像前景找回效果

⑧ 通过初步抠像，确定了人物的具体位置，选择工具栏中的钢笔工具，按照人物的舞蹈轨迹进行动态蒙版的绘制，如图3-2-32所示。

图 3-2-32　选择钢笔工具

在合成窗口的画面中绘制蒙版，效果如图3-2-33所示。

图 3-2-33　图像蒙版绘制

选择人物.mov图层，单击【Masks】>【Mask1】>【Mask Path】设置关键帧。将关键帧的内容复制到素材的最后一帧，并调节蒙版的选区，如图3-2-34所示。

图 3-2-34　时间线蒙版路径属性的关键帧设置

我们可以将选取勾勒的部分贴近人物素材，并在时间轴上设置密集的关键帧，每个关键帧都要调节蒙版选区的位置，直至蒙版能够准确勾勒出舞蹈人物的大致区域，剔出不需要的蓝屏区域。

⑨ 选择【View】>【View】命令，将显示模式从Matte切换为Comp，初步抠像结果基本完成，下面我们要处理细节部分。

选择【Correction】>【Defocus Matte】属性，将值设为1.00，如图3-2-35所示，对抠像结果的边缘进行适度模糊，便于得到更好的抠像边缘效果。

选择【Correction】>【Shrink Matte】属性，将值设为2.00，如图3-2-36所示，对抠像结果的边缘进行适度收缩，便于得到更好的抠像边缘效果。

图 3-2-35　Defocus Matte 属性设置

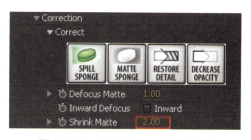

图 3-2-36　Shrink Matte 属性设置

⑩ 我们将人物从蓝屏背景下抠像后，需要对视频进行一定的剪辑。时间线在0:00:00:00时，按下"Alt+["键，将时间线调至0：00：03：14时，按下"Alt+]"键，这样我们就截下了想要的素材部分，如图3-2-37所示。

图 3-2-37　截取视频效果

⑪ 新建一个合成项目，参数设置如图3-2-38所示，导入"图片素材\庄河图片\19288817.jpg"，将图片拖入图片效果合成窗口中，设置位置值为316、330，缩放值为60、60；导入"动态素材\Brush ZZ Updown.mov"，将视频拖入图片效果合成窗口中，设置位置值为360、288，缩放值为30、30。

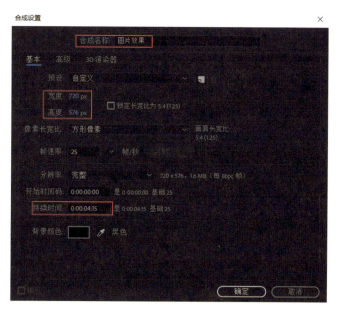

图 3-2-38　图片效果参数设置

在时间线面板中调出轨道遮罩图层叠加模式，在"无"下拉菜单中选择亮度选项，为图片层添加笔刷亮度效果。

⑫ 将图片效果合成项目拖入"合成3"中，起始时间为0:00:06:17，并将视频的最后一帧静止。

步骤4　建立总合成项目

新建一个合成项目"总合成"，参数设置如图3-2-39所示。导入背景乐.mp3，将音频文件拖入"总合成"窗口中。

分别将"合成1""合成2""合成3"拖入"总合成"窗口，设置淡入淡出效果，并将"合成3"的最后一帧设置为静止帧，完成最终制作，效果如图3-2-40 ~ 3-2-42所示。此项任务完成。

图3-2-39　"总合成"项目参数设置

图3-2-40　"总合成"项目设置

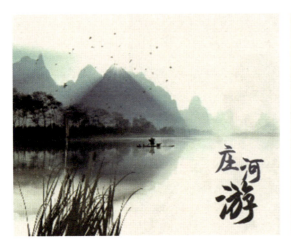

图3-2-41　庄河游

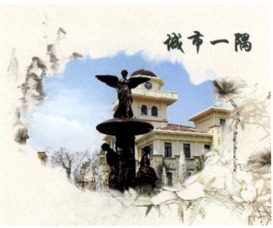

图3-2-42　城市一隅

制作公益广告片——关注残障儿童的健康成长

 能力要求

① 掌握通过关键帧设计动画的方法。
② 了解"合成"的概念和创建方法。
③ 了解"层"的概念,学会使用层,调节层属性。
④ 掌握色彩调整的原理和方法,运用调节层、特效中的校色内容,使画面唯美、色彩搭配和谐。
⑤ 掌握 Adobe After Effects CC 2018 中文版的插件安装方法和插件应用。

一、任务说明

1. 任务背景

根据中国残疾人联合会调查结果数据,1987年我国各类残疾人总数约为5164万人,到2010年末已达8502万人。2017年有854.7万残疾儿童及持证残疾人得到基本康复服务,而2018年达到1074.7万,其中0~6岁儿童15.7万人。得到康复服务的持证残疾人中,有视力残疾人120.5万、听力残疾人66.1万、言语残疾人7.5万、肢体残疾人592.3万、智力残疾人83.8万、精神残疾人150.8万、多重残疾人48.2万。2018年共为319.1万残疾人提供各类辅助器具适配服务。

在这样惊人的数字下,我们除了感到震惊,还感受到深深的责任,对于残障儿童这样的弱势群体,我们需要更多的精神投入和物质投入,这些本应该拥有天真童年的孩子们,应该得到社会广泛的关注和关爱。

此项任务是以关注残障儿童的健康成长为主题的公益广告。

2. 任务要求

① 媒介载体:电视;此公益广告在电视播出,在设计时用标准的PAL制,屏幕尺寸为1920px × 1080px、16∶9、高清、25帧。
② 广告性质:公益广告。

> **知识拓展**
>
> ### 什么是公益广告？
>
> 公益广告是指企业不是以收费性的商业宣传来创造经济效益，而是"免费推销"某种意识和主张，向公众输送某种文明道德观念，以提高他们的文明程度，获取良好的社会效益的广告。公益广告的主要作用有两个：一是传播社会文明，弘扬道德风尚；二是企业通过它树立自身良好的社会形象，从而巩固自己的品牌形象。

③ 广告主题：关注残障儿童的健康成长。

二、任务分析

（1）残障儿童特点

这些天真的孩子也许看不见，也许听不到，也许以轮椅和拐杖代步，也许表现迟钝……我们生活中有一大群这样的孩子，因为先天或者后天的原因，有的看不见鲜花和美景，有的听不到歌声和欢笑声，有的无法开口说话，有的行走不便，有的先天性智力残疾……这便是一个特殊群体——残障儿童。

他们也是人类的一部分，他们与健全人一样享有平等的权利，他们也和普通孩子一样有一颗纯真的童心，他们对生活同样热爱，甚至比健全人更能感知生命的可贵、生活的沸腾，但他们痛失了很多实现梦想的机会。我们每个人都有特殊需要，每个人都需要关怀，更何况残障儿童呢？残障儿童更需要我们用真挚的爱和多方位的关怀为他们撑起一片蔚蓝的天空。

（2）公益广告内涵

公益广告的首要特性是非营利性，以宣传、教育、启示为主要目的，其社会功能有如下三点。

① 传播功能。公益广告在社会主义精神文明建设中占有极为重要的地位。公益广告传播的必须是正确的、积极向上的观念和意识。

② 教化功能。人们接受公益广告的过程就是对其蕴含的思想、观念、价值取向的解读过程。人们在"欣赏"广告时不由自主地接受了公益广告的教化功能。所以公益性的广告比较容易影响到人们的精神世界。公益广告是大众的一个无形的教育者，它能够潜移默化地教育人们什么事情是该做的、什么事情是不该做的。

③ 审美功能。公益广告在现代社会，尤其是在城市精神文明建设过程中具有重要的意义。从某种意义上说，一个城市、一个地区、一个国家公益广告的水平是这一城市、地区、国家民众文化道德水准和社会风气的重要标志。公益广告是通过艺术形式，如绘画、雕塑、摄影、音乐、影视传媒等具有艺术魅力的艺术作品来表现的，无疑具有了一定的审美功能。在这时，人们除了在精神层面得到熏陶、感染之外，这还是一个享受美的过程。艺术性越

强,就越具有感染力,就越能引起人们的注意,就越能使人们在不知不觉中接受教育。我们在认识公益广告的审美功能时,不能只把它当作思想教育的手段,还应该用它来进行审美教育,提高人们的审美情趣,陶冶人们的情操,激发人们对真、善、美的渴望和追求。

(3)设计方案

针对任务要求,现制定以下设计方案。

要素提炼	解决方案
儿童具有的特质是天真、纯洁、有梦想	画面背景:涌动的彩云,纸飞机
	画面文字:在云端,我的纸飞机 舞动着梦的节拍……
残障儿童的特质是身体残疾、精神残疾	画面文字:看到了鸟鸣……,听到了七种色彩……
	画面文字:没有阴霾……,没有伤害……
公益广告的特质是非营利性,以宣传、教育、启示为目的	从一个残障儿童的口中,娓娓诉说,触发观者内心的怜爱,落款是中国残疾人联合会

有了上述设计方案,该公益广告的脚本如下。

序号	画面	内容	时间	字幕
1		涌动的云彩,没有绚丽的颜色,暗淡没有生气	3秒20帧	在云端 没有阴霾……
2		涌动的云彩,慢慢变换出绚丽的色彩,加上光晕效果,整个画面变得充满了生气	3秒10帧	在云端 没有伤害……
3		继续涌动的彩色的云,镜头光晕的效果继续,越来越亮	6秒20帧	在云端 看到了鸟鸣…… 听到了七种色彩……

续表

序号	画面	内容	时间	字幕
4		继续涌动的彩色的云，镜头光晕的效果继续，出现纸飞机，沿弧线飞至"在云端"左上角	3秒10帧	在云端　我的纸飞机　舞动着梦的节拍……
5		纸飞机、"在云端"字幕渐渐消失，继续涌动的彩色的云，镜头光晕的效果继续	3秒	关注残障儿童的健康成长　中国残疾人联合会

三、任务实施

步骤 1　建立合成项目

① 启动软件Adobe After Effects CC 2018中文版，在顶层菜单栏中选择【合成】>【新建合成】选项，如图3-3-1所示，弹出新建合成项目对话框。

在合成对话框中，为合成项目起名字"总合成"，各项参数设置如图3-3-2所示，然后单击【确定】按钮。

图3-3-1　选择合成菜单中的新建合成选项

图3-3-2　总合成的参数设置

在这里，我们设置了一个画面尺寸为1920px×1080px、帧速率为每秒25帧、持续时间为20秒的合成项目。

② 单击菜单栏【文件】>【导入】>【文件】命令，导入素材盘中项目一>（Footage）>天.avi和纸飞机.jpg文件到项目窗口项目中，如图3-3-3所示。

③ 将天.avi视频文件拖入总合成窗口中。如图3-3-4所示，画面有些灰暗，我们开始制作下一个环节——调色。

图3-3-3 导入文件到项目窗口 图3-3-4 原始的"天"的画面

步骤 2 制作"天"视频调色

① 选择"天"图层，在菜单栏选择【效果】>【颜色校正】>【色阶】命令，在这里进行轻微的数据调整，数据设置如图3-3-5所示，去掉图像的一些灰色，增加亮度后效果如图3-3-6所示。

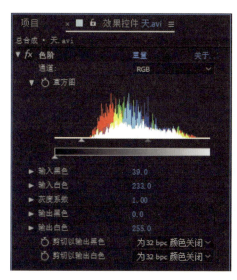

图3-3-5 色阶调整设置 图3-3-6 色阶调整后效果

知识点链接

色阶特效

一般在进行后期制作中的校色处理前,都可以先用色阶把图像的亮度调好,还可以逐一进入RGB通道进行逐一调节。我们这里只需稍微调节,之后再逐一调整颜色及亮度问题。色阶不要调得过多,以免造成图像过亮或过暗,从而导致曝光或噪点。

在四色渐变四色的各项参数设置中,这里主要设置了四种影响色的中心位置和颜色,中心位置如图3-3-11所示,颜色分别为颜色1(R255、G255、B255)、颜色2(R255、G200、B170)、颜色3(R255、G705、B70)、颜色4(R200、G210、B255),这些颜色的设置、位置和透明度,也可根据自己的喜好进行调整,数据不是一成不变的。

② 选合成中的"天",Ctrl+D键复制图层,删去新图层上的色阶特效。将上层"天"的图层混合模式改为柔光模式,如图3-3-7所示。从而使图层中暗的地方更暗、亮的地方更亮,同时去掉一些灰色,效果如图3-3-8所示。

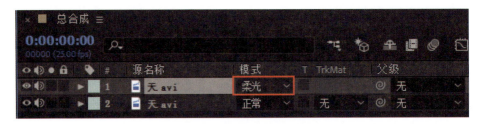

图3-3-7　合成模式改为柔光

图3-3-8　柔光合成后的"天"效果

③ 选上层的"天"图层,选择菜单栏【效果】>【色彩校正】>【曲线】命令,对曲线进行调节;再选择【效果】>【模糊和锐化】>【复合模糊】命令,将模糊的数值设置为10,如图3-3-9所示,这样可以将由于调亮度造成的噪点模糊化,同时还可以让图像产生少量辉光效果,如图3-3-10所示。

④ 选择菜单栏【图层】>【新建】>【纯色】命令,新建一个具有黑色背景的固态层,命名为"四色",将图层混合模式改为叠加,选择菜单栏【效果】>【色彩校正】>【四色渐变】,数据设置如图3-3-11所示,这样"天"的四色效果就出来了,如图3-3-12所示。

图 3-3-9　曲线与模糊和锐化设置

图 3-3-10　曲线与模糊和锐化调节后的"天"效果

图 3-3-11　四色渐变参数设置

图 3-3-12　四色渐变应用后的"天"效果

⑤ 选择菜单栏【图层】>【新建】>【纯色】命令,新建一个具有黑色背景的固态层,命名为"颜色平衡",在合成项目时间线面板中,将图层颜色平衡的调节层模式打开,如图

3-3-13所示。

选择图层颜色平衡,选择菜单栏【效果】>【色彩校正】>【色彩平衡】,为调节层添加色彩平衡效果,各项参数设置如图3-3-14所示,这样就将天的色彩调整得更为分明、艳丽,效果如图3-3-15所示。

图 3-3-13 打开图层颜色平衡的调节层模式

图 3-3-14 设置图层的色彩平衡参数

图 3-3-15 色彩平衡调整后的"天"效果

知识拓展

色彩平衡用于调整颜色平衡,通过调整层中包含的红、绿、蓝的颜色值来调整层的颜色平衡。效果控制参数阴影红色平衡、阴影绿色平衡和阴影蓝色平衡用于调整RGB色彩的阴影范围平衡;中间调红色平衡、中间调绿色平衡和中间调蓝色平衡用于调整RGB色彩的中间亮度范围平衡;高光红色平衡、高光绿色平衡和高光蓝色平衡用于调整RGB色彩的高光范围平衡。保持发光度选项用保持图像的平均亮度来保持图像的整体平衡。

步骤3 Optical Flares镜头光晕插件的使用

① 选择菜单栏【图层】>【新建】>【纯色】命令,新建一个具有黑色背景的固态层,命名为"镜头光晕",在这里,我们要完成光晕特效。将层混合模式改为"相加"模式,如图3-3-16所示。

选择图层镜头光晕,选择菜单栏【效果】>【Video Copilot】>【Optical Flares】命令,为图层添加光晕特效,初期效果如图3-3-17所示,接下来我们需要调整发光中心。

图 3-3-16　设置图层混合模式

图 3-3-17　添加 Optical Flares 特效初期效果

在特效控制面板中，先将发光中心、发光位置参数设置，如图 3-3-18 所示。

单击特效控制面板上部 Options 选项，打开具体的光晕设置界面 Optical Flares Options，如图 3-3-19 所示。

图 3-3-18　设置镜头光晕
　　　　　发光中心和位置

图 3-3-19　光晕设置界面

在Optical Flares Options右下角的光晕类型中，选择"圈"类型，制作光环发光效果。在界面右侧的编辑窗口中，做以下参数设置：亮度为35；距离为280；高宽比为1，这样发光的光环就是圆形而不是椭圆形了；长度为30；循环"完成"为10；羽化为30%。设置后的效果如图3-3-20所示。

图 3-3-20 "圈"设置后的光晕效果

② 在Optical Flares Options的右下角，选择"多个Iris"类型光晕效果。参数设置如下：亮度为30；缩放为90；距离为130。设置后的效果如图3-3-21所示。

图 3-3-21 "多个 Iris"类型光晕效果

③ 在Optical Flares Options的右下角，选择Iris类型光晕效果。参数设置如下：亮度为150；大小为1000；距离为0；形状类型选择圆。设置后的效果如图3-3-22所示。

图 3-3-22　Iris 类型光晕效果

到这里，Optical Flares镜头光晕插件的使用结束，效果如图3-3-23所示。在彩色的天空中，加入了朦胧的光晕效果，为整个画面添加了和谐因素。

图 3-3-23　添加了 Optical Flares 效果后的天

步骤4　Form插件使用

① 选择菜单栏【图层】>【新建】>【纯色】命令，新建一个具有黑色背景的固态层，命名为"光点"，将层混合模式改为"相加"模式；选择图层光点，选择菜单栏【效果】>【Trapcode】>【Form】命令，初期效果如图3-3-24所示。

② 将Form特效控制面板中Base Form选项中的参数做如图3-3-25所示设置。

由于"天"视频中的云是慢慢向左侧移动的，在这里，光点也应该随着云的移动慢慢向左侧偏移，我们需要完成Center XY的位置移动动画。

在时间线面板中，将时间线拖至起始位置0秒处，点击Form特效控制面板中Base Form选项里的Center XY的关键帧按钮 Center XY ，为图层设置中心位置移动的关键帧动画。再将

图 3-3-24 添加 Form 特效　　　　　图 3-3-25 设置 Base Form 参数

时间线移动至9秒处，将Center XY的数值改为1220、800，添加了关键帧，如图3-3-26所示。这样就完成了在0～9秒间光点位置移动的动画效果。

图 3-3-26 "光点"图层的 Center XY 关键帧设置

③ 将Form特效控制面板中Particle选项中的参数做如图3-3-27所示设置。
其中的Color，设置为R255、G200、B150，淡黄色。
④ 将Form特效控制面板中Disperse and Twist选项中的参数做如图3-3-28所示设置。
⑤ 将Form特效控制面板中Fractal Field选项中的参数做如图3-3-29所示设置。

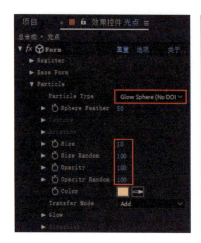
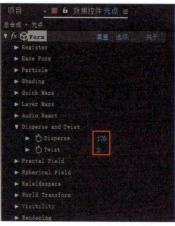
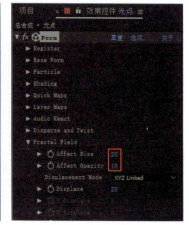

图 3-3-27 Particle 选项中参数设置　　图 3-3-28 Disperse and Twist 选项中参数设置　　图 3-3-29 Fractal Field 选项中参数设置

步骤 5 "天"的渐变效果

① 将"天"视频文件拖入总合成窗口中最上层。

② 打开图层变换属性，设置不透明度关键帧动画，2秒处将不透明度数值设置为100，6秒处的不透明度数值改为0，如图3-3-30所示。这样就完成了天的画面由灰色到亮彩色的过渡。

图 3-3-30　设置不透明度关键帧动画

步骤 6 文字制作

① 新建合成，命名为"在云端"。

② 进入"在云端"合成项目，选择菜单【图层】>【新建】>【文本】，新建文字层，命名为"在　端"，输入文字"在"和"端"，中间空两个格，字号为50；新建文字层，命名为"云"，设置字号为110，将"云"字放在"端"字左侧，最终效果如图3-3-31所示。

图 3-3-31　"在云端"文字

③ 新建固态层，命名为"遮罩云"，选择工具栏中的矩形绘图工具，如图3-3-32所示，在窗口中绘制正方形遮罩，大小能够覆盖文字"云"就可以了，如图3-3-33所示。

图 3-3-32　矩形绘图工具

④ 选择图层"遮罩云",为图层添加【效果】>【生成】>【填充】特效,将Color改为白色,再将图层的不透明度数值调整为80,效果如图3-3-34所示。

图3-3-33 绘制遮罩

图3-3-34 为遮罩层添加特效

⑤ 将图层"遮罩云"的轨道遮罩形式设置为Alpha反转遮罩"云",如图3-3-35所示,将图层"云"反向轨迹设置为图层遮罩"云"的轨道蒙版,即将"云"字部分挖去,透出底层内容,效果如图3-3-36所示。

图3-3-35 设置轨道遮罩形式

⑥ 将合成项目"在云端"拖至时间线窗口中,选择图层菜单【效果】>【透视】>【投影】特效,将阴影颜色设置为淡红色,R255、G100、B100,阴影距离设置为10,柔和度设置为50,如图3-3-37所示。

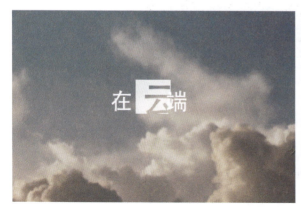

图3-3-36 遮罩使用后效果

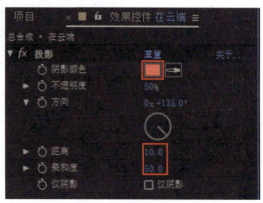

图3-3-37 设置投影特效效果

将"在云端"图层选中,执行【编辑】>【复制】和【编辑】>【粘贴】命令,复制图层生成图层"在云端2",将两个图层上下罗列,这样的目的是使文字"在云端"的淡红色阴影加重、效果更好,结果如图3-3-38所示。

⑦ 选择菜单【图层】>【新建】>【文本】,新建文字层,命名为"beyond the clouds",在画面上的"在云端"文字下面输入英文"BEYOND THE CLOUDS",同样选择【效果】>【透视】>【投影】特效,阴影颜色同图层"在云端"设置,阴影距离设置为0,柔和度设置为50,效果如图3-3-39所示。

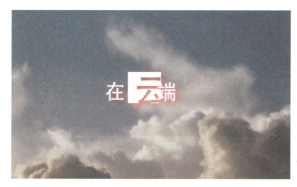 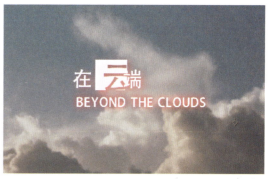

图 3-3-38　文字"在云端"投影　　　　图 3-3-39　文字 BEYOND THE CLOUDS
　　　　　特效的最终效果　　　　　　　　　　　　　投影特效的最终效果

⑧ 新建合成,命名为"浮动文字",进入该合成项目,选择菜单【图层】>【新建】>【文本】,新建文字层,命名为"没有阴霾……",输入文字"没有阴霾……",文字"没有"大小为55,文字"阴霾……"大小为70,文字颜色为白色,字体为黑体。

下一步,我们要设置文字层的透明度渐变动画,让文字出现有个过渡。在时间线的1秒10帧、1秒30帧、3秒、3秒20帧4处,将"没有阴霾……"图层的不透明度分别设置为0、100、100和0,同时添加关键帧,如图3-3-40所示,效果如图3-3-41所示。

以此方式,分别新建文字图层"没有伤害……""看到了鸟鸣……""听到了七种色彩……""我的纸飞机　舞动着梦的节拍……""关注残障儿童的健康成长""中国残疾人联合会",输入相应文字,设置透明度渐变动画。时间线点分别为:"没有伤害……"层4秒20

图 3-3-40　设置"没有阴霾……"图层的透明度关键帧

帧（不透明度为0%）、5秒10帧（不透明度为100%）、6秒10帧（不透明度为100%）、7秒（不透明度为0%），"看到了鸟鸣……"层8秒（不透明度为0%）、8秒20帧（不透明度为100%）、9秒20帧（不透明度为100%）、10秒10帧（不透明度为0%），"听到了七种色彩……"层11秒10帧（不透明度为0%）、13秒（不透明度为100%）、14秒（不透明度为100%）、14秒20帧（不透明度为0%），"我的纸飞机　舞动着梦的节拍……"层14秒20帧（不透明度为0%）、15秒10帧（不透明度为100%）、16秒10帧（不透明度为100%）、17秒（不透明度为0%），"关注残障儿童的健康成长"层和"中国残疾人联合会"层17秒20帧（不透明度为0%）、18秒10帧（不透明度为100%）。

这样，我们完成了整个浮动文字的设计制作。回到"总合成"合成项目中，将"浮动文字"合成项目拖曳至其时间线面板中，在"总合成"合成项目窗口中调整"浮动文字"的位置，将其放在"在云端"文字右侧，添加与"在云端"合成项目同样的特效【效果】>【透视】>【投影】，设置同"在云端"合成项目，效果如图3-3-42所示。

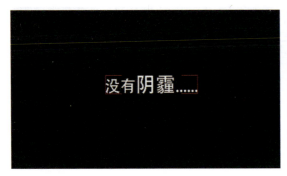

图 3-3-41　文字"没有阴霾……"效果

图 3-3-42　添加"浮动文字"

步骤 7　纸飞机动画制作

① 将纸飞机.jpg图片素材拖曳至时间线中，放在最顶层，调整纸飞机的出现时间，从12秒20帧开始，如图3-3-43所示。

图 3-3-43　调入纸飞机素材

② 现在我们要将纸飞机与背景的白色分离。选择界面上方的工具栏中的钢笔工具，为图层绘制蒙版，如图3-3-44所示。沿着飞机的轮廓线绘制蒙版，蒙版闭合之后，效果如图3-3-45所示。

图 3-3-44　选择绘制蒙版工具　　　　　图 3-3-45　为纸飞机绘制蒙版

③ 现在，我们来设置纸飞机的运动动画。打开"纸飞机"图层的"变换"选项，参数设置如下。

透明度动画设置：12秒20帧处，不透明度为0%；13秒10帧处，不透明度为100%；16秒10帧处，不透明度为100%；17秒处，不透明度为0%。位置动画设置：13秒20帧处，位置为1600px、820px；14秒10帧处，位置为900px、750px；15秒处，位置为340px、420px。缩放动画设置：13秒20帧处，缩放为120%；15秒处，缩放为65%；15秒20帧处，缩放为30%。旋转动画设置：13秒20帧处，旋转为0X、320°；15秒处，旋转为0X、350°。参数设置如图3-3-46所示。这样纸飞机就沿着抛物线进行了飞行，如图3-3-47所示。

图 3-3-46　制作纸飞机动画参数设置

④ 为"纸飞机"图层添加菜单【效果】>【颜色矫正】>【色调】特效，把"将黑色映射到"的颜色设置为R220、G110、B110，其他参数设置不变，为纸飞机添加淡红色效果，使其与背景融合，如图3-3-48所示。

图 3-3-47　纸飞机飞行动画　　　　　　图 3-3-48　淡红色的纸飞机

步骤 8　黑框制作

① 新建纯色层，命名为"黑框"，将图层拖至时间线面板中。
② 选择界面左上方工具栏中的矩形绘制工具，如图3-3-49所示。

图 3-3-49　选择矩形绘制工具

在画面上绘制矩形蒙版，为矩形设置准确参数，勾选蒙版的反转选项，使蒙版蒙住的部分反转；再选择"黑框"图层下的【蒙版】>【蒙版路径】>【形状】命令，如图3-3-50所示，弹出蒙版形状对话框，做如图3-3-51所示的参数设置，形成宽度为20像素的黑框，效果如图3-3-52所示。

图 3-3-50　选择形状命令

图 3-3-51　设置蒙版形状参数

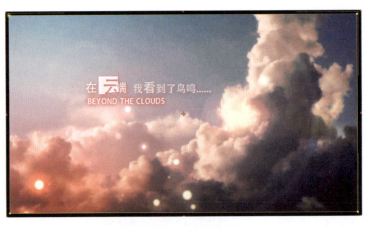

图 3-3-52　制作黑框效果

这样，公益广告"关注残障儿童的健康成长"制作完毕。

步骤 9 生成视频文件

① 选择菜单【文件】>【导出】>【添加到渲染队列】,将导出的文件命名为"公益广告.avi",存到指定路径中。

② 时间线中会出现渲染内容,如图3-3-53所示,点击【渲染】,完成格式为avi的视频文件的输出。

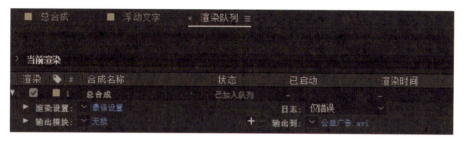

图 3-3-53 渲染输出文件

此项任务完成。

制作公益宣传片——责任

 能力要求

① 掌握Adobe After Effects CC 2018中文版的插件安装方法和插件应用。
② 掌握点线动画的制作方法。

一、任务说明

1.任务背景

责任是一种职责和任务,是身处社会的个体成员必须遵守的规则和条文,带有强制性。它伴随着人类社会的出现而出现,有社会就有责任。责任感是衡量一个人精神素质的重要指标。责任产生于社会关系中的相互承诺。在社会的舞台上,每种角色往往意味着一种责任。当我们在承担一项责任的时候,要付出一定的代价,但也意味着拥有获得回报的权利。

社会在发展，责任内涵也在不断发展，改革开放和现代化建设的伟大实践赋予责任日益丰富的时代内容。负责任的大国、负责任的政府、负责任的公民——中国以更加鲜明的形象呈现在世界面前。

此项任务是以责任为主题的公益宣传片。

2. 任务要求

① 媒介载体：电视；此公益宣传片在电视播出，在设计时用标准的PAL制，屏幕尺寸为1920px×1080px，16：9、高清。

② 广告性质：公益宣传片。

二、任务分析

该公益宣传片的脚本如下。

序号	画面	内容	时间	字幕
1		小球弹跳，出现对应"责任"文字	4秒	责任
2		弹出大球，若干个小球被大球吸住，然后弹开	5秒	是全力以赴的努力
3		若干个小球落下	6秒	积累
4		小球环绕文字，文字排斥小球	7秒	勇于承担
5		时空隧道效果	6秒	甘于奉献

续表

序号	画面	内容	时间	字幕
6	责任在心　担当于行	终结场简单干净，缓慢出现	5秒	责任在心　担当于行

三、任务实施

步骤1　安装插件

下载好牛顿插件Newton到AE安装目录下的Adobe After Effects CC 2018\Support Files\Plugin。

 知识点链接

AE插件安装

① 对于AE里面插件的安装，大致可分为两大类：一类是直接复制到AE安装目录里就可以使用的（例如后缀名是.aex的），这一类是比较容易操作的；另一类则是需要安装和破解完之后才能使用的（例如后缀名是.exe的可执行文件）。

② 选择要安装的插件，按Ctrl+C复制一下，然后找到AE安装目录（或者是在AE软件的快捷方式上右击找到文件位置），找到Plugin这个文件夹，按Ctrl+V，把刚才复制的插件粘贴进来。

③ 最后，重启AE软件就可以在特效里找到刚才安装的插件了，这样就可以使用了！

步骤2　建立合成项目

① 启动软件Adobe After Effects CC 2018中文版，在顶层菜单栏中选择【合成】>【新建合成】选项，如图3-4-1所示，弹出新建合成对话框。在新建合成对话框中，为合成项目起名字"镜头一"，各项参数设置如图3-4-2所示，然后点击【确定】按钮，设置一个画面尺寸为1920px×1080px、帧速率为每秒25帧、持续时间为5秒的合成项目。

② 点击工具栏文字工具，在项目窗口输入"责任"，字体为黑体，字号为35。选择椭圆工具，在项目窗口建立一个黑色正圆（按住Shift+鼠标左键拖曳），命名为"小球"。同时选中"责任"和小球，选择【窗口】>【对齐】，居中对齐，如图3-4-3所示。

③ 按Ctrl+Y快捷键，新建一个白色的纯色层，并将其命名为"反弹层"，尺寸设置为1920px × 1px。将反弹层位置移动到"责任"文字的上方、小球的下方，如图3-4-4所示。

④ 在菜单栏中选择【合成】>【Newton 3】选项，弹出对话框，如图3-4-5所示。

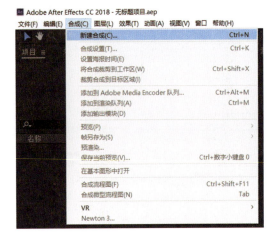

图 3-4-1　新建合成

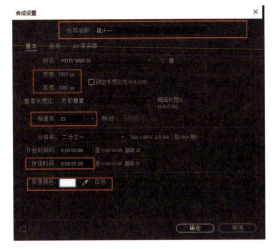

图 3-4-2　参数设置

图 3-4-3　居中对齐

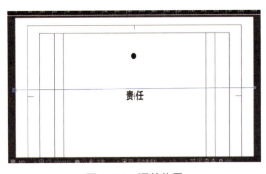

图 3-4-4　调整位置

图 3-4-5　使用插件

⑤ 点击【类型】，将责任与反弹面的运动类型设置为静态，如图3-4-6所示。将小球的运动类型设置为动态，将摩擦力调整为0、弹力调整为0.9，在输出面板中勾选"启用运动模

糊",点击【提交】,生成"镜头一2"。在此合成中继续制作,具体参数如图3-4-7所示。

图 3-4-6　设置运动类型

图 3-4-7　生成参数设置

⑥ 在"镜头一2"中选中"责任"文字层,使用快捷键Ctrl+D两次,分别复制出"是""什么"两个文字图层,并在项目窗口处将对应文字分别改成"是""什么",分别将三个文字层的起始时间对应到小球下落的最后一帧进行卡点,使其更有节奏感,如图3-4-8所示。

图 3-4-8　调整文字位置

步骤 3　建立合成项目

① 按Ctrl+N快捷键,新建合成镜头二,各项参数设置如步骤1,然后点击【确定】按钮。
② 点击工具栏椭圆工具,在项目窗口绘制多个正圆的形状图层用来模拟小球,然后调整一下大小,如图3-4-9所示。

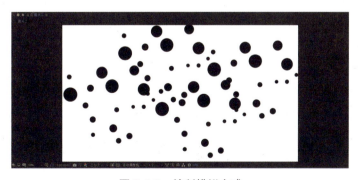
图 3-4-9　绘制模拟小球

③ 按Ctrl+Y快捷键，新建一个黑色的纯色层，并将其命名为"容器层"，尺寸设置为3100px×2600px，如图3-4-10所示。

按Ctrl+Shift+N快捷键，为容器层新建一个蒙版，选中蒙版，单击矩形工具，在项目窗口中再画出比此蒙版略小的形状，如图3-4-11所示。将蒙版2模式调整为"相减"，如图3-4-12所示。

图3-4-10 创建容器层

图3-4-11 创建矩形蒙版

图3-4-12 调整模式

④ 锁定容器层后，选中最中心的小球，如图3-4-13所示。将图层命名为"缩放层"，按S快捷键为小球设置缩放关键帧，0帧时缩放大小调整为（0，0），5帧时缩放大小调整为（100，100），如图3-4-14所示。选中两个关键帧后，鼠标右键单击关键帧，弹出对话框后，单击【关键帧辅助】>【缓动】，如图3-4-15所示。

图3-4-13 选中中心小球

图 3-4-14　设置关键帧

图 3-4-15　关键帧辅助

⑤ 在菜单栏中选择【合成】>【Newton 3】选项，弹出对话框，点击【Skip】，来到牛顿插件的面板，选择容器层，将运动类型改为静态，将摩擦力和弹力调整为0，如图3-4-16所示。

图 3-4-16　关键帧辅助

然后全选小球的所有图层，将摩擦力和弹力调整为0，运动状态改为动态，在面板右侧"全局属性"中将度量值调整为0、方向调整为0，如图3-4-17所示。

单击选中缩放层的小球，将运动类型改为运动学，将密度设为10000，如图3-4-18所示。

点击"高级"选项，将磁场类型改为引力，调整磁场范围的数值，保证所有小球出现在红框内，调整磁场强度的合适数值，如图3-4-19所示。

图 3-4-17　全局属性设置　　　　图 3-4-18　设置密度　　　　图 3-4-19　调整磁场类型、强度及范围

选中容器层和缩放层，在"接头工具栏"中，点击【添加距离接头】，如图3-4-20所示。播放效果为引力效果，如图3-4-21所示。在输出面板中勾选"启用运动模糊"，点击【提交】，生成"镜头二2"。

图 3-4-20　添加距离接头

图 3-4-21　预览效果

⑥ 在合成"镜头二2"中，选择【合成】>【Newton 3】选项，弹出对话框，点击【Skip】，来到牛顿插件的面板，选择容器层，将运动类型改为静态，将摩擦力和弹力调整为0。然后全选小球的所有图层，将摩擦力和弹力调整为0，运动状态改为运动学，在面板右侧"全局属性"中将度量值调整为0、方向调整为0。

单击选中缩放层的小球，将运动类型改为运动学，将密度设为10000，如图3-4-22所示。

点击"高级"选项，将磁场类型改为斥力，调整磁场强度为13000，磁场范围的数值为1080，如图3-4-23所示，保证出现的红圈大于预览窗口。

图 3-4-22　设置密度

图 3-4-23　调整磁场类型、强度及范围

根据圆的大小，将磁场强度调整到合适数值，播放效果为关键帧小球把其他小球全部弹出预览窗口，如图3-4-24所示。在输出面板中勾选"启用运动模糊"，点击【提交】，生成"镜头二3"。

图 3-4-24　预览磁场效果

⑦ 在合成"镜头二3"中，选中缩放层，在6秒处设置添加缩放默认关键帧（单击关键帧码表），如图3-4-25所示。

在6秒10帧处，设置缩放关键帧，数值为0，如图3-4-26所示。

选中全部关键帧，鼠标右键单击关键帧，弹出对话框后，单击【关键帧辅助】>【缓动】，如图3-4-27所示。

图 3-4-25　设置缩放层关键帧（一）

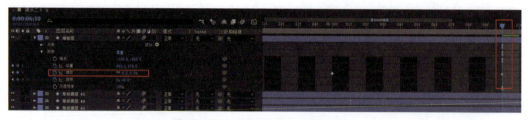

图 3-4-26　设置缩放层关键帧（二）

图 3-4-27　设置缩放层关键帧（三）

⑧ 将时间指示器拖曳到第5帧处，点击横排文字工具，输入文字内容为"是全力以赴的努力"，设置字体为黑体，字号为35，位置如图3-4-28所示。

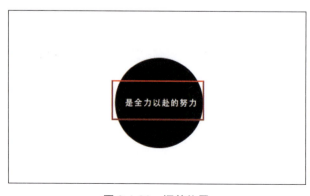

图 3-4-28　调整位置

按S快捷键调出缩放关键帧属性，在第5帧设置缩放值为0，第10帧设置缩放值为100，第6秒设置缩放值为100，第6秒10帧设置缩放值为0，如图3-4-29所示。选中全部关键帧，鼠标右键单击关键帧，弹出对话框后，单击【关键帧辅助】>【缓动】。

图 3-4-29 设置关键帧

步骤 4　建立合成项目

① 在顶层菜单栏中选择【合成】>【新建合成】选项，弹出新建合成对话框，在新建合成对话框中，为合成项目起名字"镜头三"，各项参数设置如步骤1，然后点击【确定】按钮。

② 在顶层工具栏中选择【形状工具】>【椭圆工具】选项，画出若干小球，如图3-4-30所示。

③ 将小球全部移出窗口，如图3-4-31所示。

图 3-4-30　画出小球　　　　　　　　图 3-4-31　移出小球

④ 使用快捷键Ctrl+Y创建一个宽度为900px、高度为10px的黑色纯色层，命名为"底层"。再创建两个宽度为10px、高度为600px的黑色纯色层，分别命名为"容器1""容器2"，如图3-4-32所示。

⑤ 为"底层"设置位置关键帧，第1秒设置位置关键帧属性值为当前位置，如图3-4-33所示。第4秒设置位置关键帧属性值为将"底层"位置延Y轴平移到"容器2"层下方，如图3-4-34所示。整体关键帧如图3-4-35所示。

图 3-4-32　建立容器　　　　　　　图 3-4-33　"底层"位置

⑥ 在菜单栏中选择【合成】>【Newton 3】选项,弹出对话框,点击【Skip】来到牛顿插件的面板,分别选择"容器1""容器2",将运动类型改为静态,将摩擦力和弹力调整为0,将"底层"运动类型改为运动学,在输出面板中勾选"启用运动模糊",点击【提交】,生成"镜头四"。

图 3-4-34　向右平移

图 3-4-35　整体关键帧

⑦ 在合成"镜头四"中,将"底层""容器1""容器2"图层显示关闭,如图3-4-36所示。

图 3-4-36　隐藏"底层""容器1""容器2"

⑧ 在工具栏中，使用横排文字工具，在预览窗口中央输入"积累"，字体设为黑色，字号设为70，位置为825px、535px。

为"积累"层设置不透明度关键帧，第1秒设置不透明度关键帧属性值为0，第12帧设置不透明度关键帧属性值为100；设置位置关键帧，第21帧设置位置关键帧为825、535，第1秒4帧处设置位置关键帧为825、630，第2秒14帧设置位置关键帧为825、630，第2秒21帧设置位置关键帧为825、1250。选中全部关键帧，鼠标右键单击关键帧，弹出对话框后，单击【关键帧辅助】>【缓动】。

步骤 5 建立合成项目

① 在菜单栏中选择【合成】>【新建合成】选项，弹出新建合成对话框，在新建合成对话框中，为合成项目起名字"镜头四"，各项参数设置如步骤1，然后点击【确定】按钮。

② 在菜单栏中选择【文件】>【导入】>【文件】选项，找到素材文件夹dots，选中第一张图片，在序列选项中，勾选PNG序列，然后点击【导入】，如图3-4-37所示。

图 3-4-37　导入序列

③ 将dots序列图片拖到建好的镜头四合成轨道上。

④ 按Ctrl+Y快捷键，新建一个黑色的纯色层，并将其命名为"观察层"，放置在序列图片下方，如图3-4-38所示。修改序列图片图层模式为模板Alpha，如图3-4-39所示。

图 3-4-38　建立"观察层"

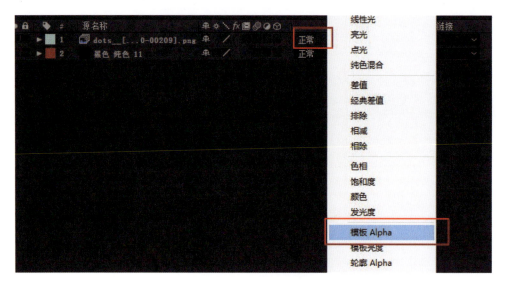

图 3-4-39　修改图层模式

⑤ 在工具栏中，使用横排文字工具，在预览窗口中央输入"勇于承担"，字体设为黑色，字号设为70。设置文字的不透明度关键帧，第1帧不透明度属性设为0，第1秒处不透明度属性设为100，第6秒处不透明度属性设为100，第6秒10帧不透明度设置为0，如图3-4-40所示。选中全部关键帧，鼠标右键单击关键帧，弹出对话框后，单击【关键帧辅助】>【缓动】。

图 3-4-40　设置不透明度关键帧

步骤 6　建立合成项目

① 在菜单栏中选择【合成】>【新建合成】选项，弹出新建合成对话框，在新建合成对话框中，为合成项目起名字"镜头五"，各项参数设置如步骤1，然后点击【确定】按钮。

② 在菜单栏中选择【文件】>【导入】>【文件】选项，找到素材文件夹hyperspace，选中第一张图片，在序列选项中，勾选PNG序列，然后点击【导入】，如图3-4-41所示。

③ 将hyperspace序列图片拖到建好的镜头五合成轨道上。

④ 按Ctrl+Y快捷键，新建一个黑色的纯色层，并将其命名为"观察层"，放置在序列图片下方。修改序列图片图层模式为模板Alpha。

⑤ 在工具栏中，使用横排文字工具，在预览窗口中央输入"甘于奉献"，字体设为黑色，字号设为70。打开"甘于奉献"图层的运动模糊开关和3D图层开关，如图3-4-42所示。

图 3-4-41　导入素材序列

图 3-4-42　打开运动模糊开关和 3D 图层开关

在第 1 帧处设置位置的属性为（740，572，–3000），在第 2 秒处设置位置的属性为（740，572，0），在第 4 秒处设置位置的属性为（740，572，0），在第 5 秒 12 帧处设置位置的属性为（740，572，–2660）。选中全部关键帧，鼠标右键单击关键帧，弹出对话框后，单击【关键帧辅助】>【缓动】。

步骤 7　建立合成项目

① 在菜单栏中选择【合成】>【新建合成】选项，弹出新建合成对话框，在新建合成对话框中，为合成项目起名字"镜头六"，各项参数设置如步骤 1，然后点击【确定】按钮。

② 选择横排文字工具，输入"责任在心　担当于行"，字体设为黑色，字号设为 70，如图 3-4-43 所示。

<div style="text-align:center; font-size:2em;">责任在心　担当于行</div>

图 3-4-43　输入文字

③ 按T快捷键，设置文字的不透明度关键帧，第1帧处不透明度属性设为0，第2秒处不透明度属性设为100，如图3-4-44所示。选中全部关键帧，鼠标右键单击关键帧，弹出对话框后，单击【关键帧辅助】>【缓动】。

图 3-4-44　设置关键帧缓动

步骤 8　建立总合成项目

① 在顶层菜单栏中选择【合成】>【新建合成】选项，弹出新建合成对话框，在新建合成对话框中，为合成项目起名字"终结场"，各项参数设置如图3-4-45所示，点击【确定】按钮。

图 3-4-45　合成设置

② 将镜头一、镜头一2、镜头二3、镜头三2、镜头四、镜头五、镜头六拖曳到"终结场"时间轴上，设置时间轴属性如图3-4-46所示。将以上镜头分别排好顺序，进行渲染。

图 3-4-46　设置时间轴属性

模块四

数字影视后期制作 Premiere+After Effects综合应用篇

导读

 本模块是数字影视后期制作的终极合成篇，是Premiere与After Effects软件相结合的综合性运用。以工作中的实例形式呈现，涵盖的范围较广，帮助学习者设计自己的职业生涯规划，通过综合运用Premiere和After Effects软件来进行影音编辑制作，设计制作各种不同风格的包括片头、片花和片尾在内的完整的影视片。

 学习者在完成了所有项目后，不仅对影音后期处理的相关工作岗位有了了解，还能同时掌握一定的操作技能，并很快地投入到工作实践中。

任务

制作社会主义核心价值观宣传片

能力要求

① Premiere 和 After Effects 知识的综合运用，制作综合性项目。
② 掌握数字影视后期制作项目的基本流程和实际创作过程。
③ 掌握如何结合 Premiere、After Effects 进行指定特效编辑制作。
④ 复习所学过的工具和命令，运用学过的综合知识制作综合性项目。

一、任务说明

1.任务背景

根据××省委宣传部《关于组织开展社会主义核心价值观主题微电影征集展示活动》征集微电影作品。

社会主义核心价值观是社会主义核心价值体系的内核，体现社会主义核心价值体系的根本性质和基本特征，反映社会主义核心价值体系的丰富内涵和实践要求，是社会主义核心价值体系的高度凝练和集中表达。

本案例主旨为持续推进社会主义核心价值观培育践行，向社会传递向上向善的道德力量和价值追求。通过"以赛促学，学赛结合"的教学模式，激发学生学习的自主意识、积极性和创新性。

2.任务要求

① 时长要求：作品按照时长分为5分钟、15分钟、30分钟三个类别。
② 内容范围：剧情微电影（微视频）、纪实微电影、动画微电影、专题片和纪录片等多种题材。
③ 格式要求：视频标准为MP4格式，画质要求为1080p，字幕标准不得超出画面之外。
④ 微电影作品需制作完整的片头和片尾，不得添加任何水印标识，不得插入任何商业广告。

二、任务分析

该宣传片的脚本如下。

序号	画面	内容	时间	字幕
1		太阳穿过云层升起	7秒	

续表

序号	画面	内容	时间	字幕
2		片头展示	10秒	不忘初心牢记使命
3		北斗卫星绕地球工作	20秒	富强
4		公民进行投票选举	20秒	民主
5		阳光下花草欣欣向荣、街道干净整洁	20秒	文明
6		万物各得其和以生	20秒	和谐
7		自由	20秒	自由

续表

序号	画面	内容	时间	字幕
8		人们平等享有社会权益	20秒	平等
9		法院标志熠熠生辉地闪耀在阳光下	20秒	公正
10		对公民权益的保护	20秒	法治
11		热爱祖国的大好河山	20秒	爱国
12		工匠精神重在打磨技艺研究	20秒	敬业
13		诚意是人与人之间交流情感的纽带	20秒	诚信

续表

序号	画面	内容	时间	字幕
14		砥砺前行需要友爱更需要和平相处	10 秒	友善
15			2 秒	演职人员表

三、任务实施

分任务一
After Effects 进行文字效果制作

步骤 1　建立项目

启动软件 Adobe After Effects CC 2018 中文版，在顶层菜单栏中选择【合成】>【新建合成】选项，如图 4-1-1 所示，弹出新建合成对话框。在新建合成对话框中，为合成项目起名字"镜头一"，各项参数设置如图 4-1-2 所示，然后点击【确定】按钮。在这里，我们设置了一个画面尺寸为 1920px × 1080px、帧速率为每秒 29.97 帧、持续时间为 5 秒的合成项目。

图 4-1-1　新建合成

图 4-1-2　参数设置

步骤 2　建立蒙版

① 在项目栏中单击鼠标右键，点击【导入】>【文件】，选择之前准备好的文件素材（红色飘带.mov），如图4-1-3所示。

图 4-1-3　导入文件

② 将红色飘带拖些曳到项目预览窗口中。

③ 鼠标右键单击项目编辑窗口中的红色飘带素材，如图4-1-4所示。

图 4-1-4　导入素材

④ 鼠标左键点击【蒙版】>【新建蒙版】，如图4-1-5所示。将蒙版调至合适大小，如图4-1-6所示。点击蒙版羽化，将羽化值调整至200，如图4-1-7所示。

图 4-1-5　嵌入蒙版　　　　　　　　图 4-1-6　调整蒙版大小

⑤ 在项目栏中单击鼠标右键，点击【导入】>【文件】，选择之前准备好的两个文件素材（反射.mov），如图4-1-8所示。

图 4-1-7　调整蒙版羽化值

图 4-1-8　导入素材

⑥ 将反射.mov拖入预览窗口中，鼠标右击编辑窗口，点击【新建】>【空对象】，如图4-1-9所示。

图 4-1-9　新建空对象

⑦ 点击左下角的轨道遮罩，将AE的轨道遮罩打开，如图4-1-10所示。

图 4-1-10　打开轨道遮罩

⑧ 点击工具栏文字工具，在项目窗口输入"富强"，鼠标右击编辑窗口，点击【新建】>【空对象】，点击左下角的轨道遮罩，将AE的轨道遮罩打开。将轨道遮罩应用在空对象图层，使用快捷键Ctrl+Shift+C，使用鼠标右键点击【重命名】，更改为文字层。

⑨ 将反射素材单独进行预合成，操作同上，使用快捷键Ctrl+Shift+C，使用鼠标右键点击【重命名】，更改为反射层。

⑩ 将文字层放在反射层上，如图4-1-11所示。使用轨道遮罩，将轨道遮罩应用在反射层上，将遮罩模式改为Alpha遮罩文字。

图 4-1-11　位置调整

⑪ 将以上图层位置进行调整，效果如图4-1-12所示。

图 4-1-12　效果显示

步骤 3　效果制作

① 点击红色飘带上的属性按键，如图4-1-13所示。

图 4-1-13　设置属性

② 找到变换面板，鼠标左键点击位置跟不透明度上的码表，如图4-1-14所示。

图 4-1-14　添加关键帧（一）

③ 将不透明度数值调整为0，并打好关键帧，向后移动10帧。将不透明度调整为95，鼠标左键点击码表，打好关键帧。如图4-1-15所示。

图 4-1-15　添加关键帧（二）

④ 点击文字上的属性按键，并且全选，如图4-1-16所示。找到变换面板，鼠标左键点击缩放跟不透明度上的码表，如图4-1-17所示。将不透明度数值调整为0，缩放调整为0，并打好关键帧，向后移动10帧。将不透明度调整为95，缩放调整为100，鼠标左键点击码表，打好关键帧。

图 4-1-16　全选关键帧

图 4-1-17　添加关键帧（三）

步骤 4　导出视频

鼠标左键点击左上角【文件】>【导出】>【添加到渲染队列】，如图4-1-18所示。

鼠标左键点击输出模块中的【无损】，点击【通道】，将通道模式RGB改为RGB+Alpha，点击【确定】，如图4-1-19所示。点击渲染队列中的渲染后等待渲染完成。

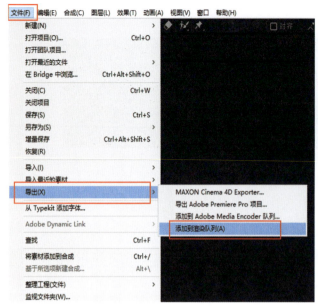

图 4-1-18 导出渲染

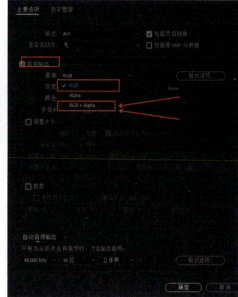

图 4-1-19 渲染设置

分任务二
Premiere进行片头手写文字效果制作

步骤 1 新建标题

① 点击【新建】>【旧版标题】，如图4-1-20所示，弹出新建字幕窗口。参数设置默认值即可。

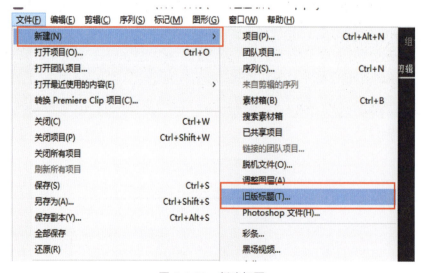

图 4-1-20 新建标题

② 鼠标左键点击文字工具，输入文字"不忘初心　牢记使命"，如图4-1-21所示。观察右边属性栏。

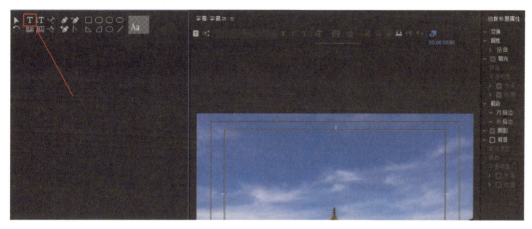

图 4-1-21　输入文字

③ 找到字体系列——更换成一种手写字体，在填充栏中找到填充颜色，将填充颜色更改为红色，如图4-1-22所示。

④ 按住Shift键，同比例缩放文字大小，将文字调整为合适大小，拖曳文字到预览框居中位置，如图4-1-23所示，然后关闭窗口。

图 4-1-22　编辑文字（一）

图 4-1-23　文字效果

⑤ 将项目栏中刚刚新建好的文字拖曳到时间线上，如图4-1-24所示。

图 4-1-24　编辑文字（二）

步骤 2　新建调整图层

在项目栏中新建调整图层，如图 4-1-25 所示。弹出参数窗口，使用默认设置即可，点击【确定】，如图 4-1-26 所示。将调整图层拖曳至时间线上，将调整图层放在字幕图层之上。

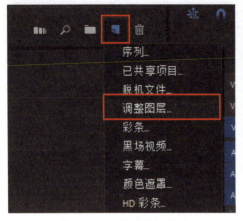

图 4-1-25　新建调整图层

图 4-1-26　设置调整图层属性

步骤 3　绘制书写效果

① 在效果搜索栏中搜索书写效果，鼠标左键按住书写效果不要松，拖曳至调整图层，如图 4-1-27 所示。

② 点击调整图层，在效果控件中找到书写，点击画笔大小，将画笔大小调整为 50，画笔一定要比文字粗，画笔硬度调整为 85，如图 4-1-28 所示。

图 4-1-27　设置效果

图 4-1-28　设置效果值

③ 在监视器窗口，将画笔拖曳至第一个文字开始落笔的地方，如图 4-1-29 所示。时间标尺也拖曳至第一帧的地方，点击书写效果栏中画笔位置前的码表，开启画笔的关键帧。

④ 按键盘上的左右方向键就可以向前或向后移动一帧，将画笔按照文字的书写顺序移动，每移动一下就意味着向后移动两个关键帧，直到将所有文字书写完成即可。

⑤ 将书写的绘制样式更改为显示原始图像，如图4-1-30所示。

图 4-1-29　设置落笔

图 4-1-30　修改绘制样式

图 4-1-31　导入素材

分任务三
Premiere、After Effects进行效果合成

① 选择【文件】>【导入】，如图4-1-31所示。

② 找到我们之前制作好的二十四字透明通道，框选全部素材，点击【打开】，如图4-1-32所示。

图 4-1-32　选中素材

③ 在项目素材栏中找到富强素材，如图 4-1-33 所示。

④ 鼠标单击富强素材，将其拖曳到时间轴上，并与剪辑好的视频素材进行叠放，如图 4-1-34 所示。

⑤ 视频效果如图 4-1-35 所示。

图 4-1-34　编辑素材（一）

图 4-1-33　选中富强素材

图 4-1-35　视频效果（一）

⑥ 单击富强素材的时间轴，在面板中找到效果控件选项，在效果控件的运动栏中将位置属性更改为 690、120，如图 4-1-36 所示。

⑦ 视频效果如图 4-1-37 所示。

图 4-1-36　编辑素材（二）

图 4-1-37　视频效果（二）

⑧ 其他十一个素材重复以上步骤，按照镜头顺序拖曳素材到时间轴上，如图 4-1-38 所示。

图 4-1-38 编辑素材(三)

⑨ 调整位置后,按照前面所学内容进行素材的编辑整理,并完成影片渲染制作。

参 考 文 献

[1] 夏正达. 摄像基础教程·普及版（新版）[M]. 上海：上海人民美术出版社，2016.

[2] 翟浩澎，程笑君. Premiere Pro CC 2018 视频编辑标准教程[M]. 北京：清华大学出版社，2019.

[3] 唯美世界. Premiere Pro CC 从入门到精通 PR 教程[M]. 北京：中国水利水电出版社，2019.

[4] 谭俊杰. 中文版 Premiere Pro CC 完全自学一本通[M]. 北京：电子工业出版社，2019.

[5] 唯美世界. After Effects CC 从入门到精通 AE 教程[M]. 北京：中国水利水电出版社，2019.

[6] 布里·根希尔德，丽莎·弗里斯玛. AE 教程书籍 Adobe After Effects CC 2018 经典教程[M]. 郝记生，译. 北京：人民邮电出版社，2019.

[7] 马库斯·韦格. 平面设计完全手册[M]. 张影，周秋实，译. 北京：北京科学技术出版社，2015.

[8] 细山田设计事务所. 设计力：写给大家的平面设计法则[M]. 钱晓丹，译. 北京：中国青年出版社，2019.

[9] Barry Braverman. 拍摄者：用摄像机讲故事[M]. 周令非，译. 3 版. 北京：人民邮电出版社，2016.

[10] 程科，张朴. 摄影摄像基础[M]. 北京：北京大学出版社，2019.

[11] 王铎. 新印象：解构 UI 界面设计[M]. 北京：人民邮电出版社，2019.

[12] 王传霞，郝孝华，杨超，等. 影视后期合成[M]. 广州：华南理工大学出版社，2017.

[13] 董浩. After Effects 特效合成完全攻略[M]. 北京：清华大学出版社，2016.